蒋茂凝 辛广伟 | 主编

CHINA'S IMAGES IN 7 DECADES

影像中国70年

江 西 卷

中共江西省委党史研究室 编

江西人民出版社
Jiangxi People's Publishing House
全 国 百 佳 出 版 社

《影像中国70年·江西卷》编委会

主　任：俞银先

副主任：卢大有　彭　勃

编　委：刘　津　张德意　万　强　陈世象

出 版 前 言

　　中华人民共和国成立 70 年来，中国社会发生了翻天覆地的变化。物质积累丰富的程度，生产生活方式变革的速度，史诗般的经历，奇迹般的变化，令人惊叹！世人瞩目！

　　为全面、生动地反映中华人民共和国成立 70 年来所发生的巨大变化，记录全国人民在奔向小康道路上的精彩瞬间，2018 年 9 月，中国出版协会人民出版社工作委员会策划了《影像中国 70 年》丛书。丛书主要从"大民生"的角度，选取与民生相关的生活、生产、社会、文化、教育、科技、环境等领域，以图文形式反映 70 年来普通百姓生活变化发展的细节，展现国家的繁荣与民族的进步。

　　丛书由人民出版社社长蒋茂凝、总编辑辛广伟担任主编，由各地方人民出版社相关领导担任编委。丛书共 28 卷，分为中央卷和地方卷。编者多为各省、自治区、直辖市党报社、新华社分社或党史、方志等机构及相关专家学者。每卷字数 5 万—7 万字，图片约 200 幅。

　　回首过去，是为了展望未来。我们坚信，在以习近平同志为核心的党中央领导下，在全国各族人民的共同努力下，中华民族伟大复兴的中国梦一定会实现！

<div align="right">

中国出版协会人民出版社工作委员会

2019 年 8 月

</div>

目　录

壹

赣鄱大地换新颜
| 1949—1978 |

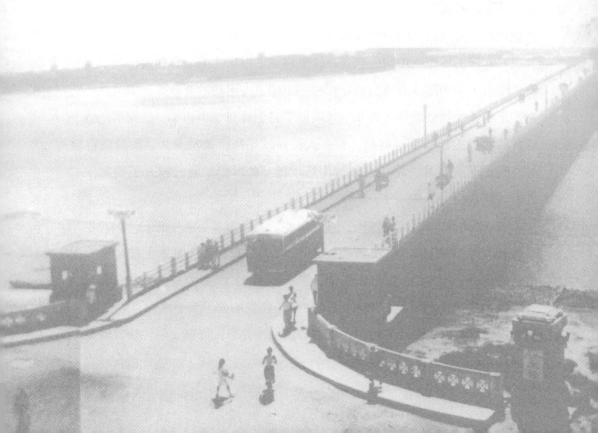

　　江西是一块充满红色记忆的土地。江西之所以被称为红色赣都，不仅是因为这里的红壤广袤无际，更是因为在奔向民族复兴的伟大征程中，江西人民紧跟党走，义无反顾，不畏艰险，不怕牺牲，用行动书写了一曲曲革命的壮丽诗篇，用热血浇铸了一座座不朽的历史丰碑。江西素来享有"三个摇篮、一个策源地"之美誉：南昌——人民军队的摇篮，中国共产党在这里打响了武装反抗国民党反动派的第一枪；井冈山——中国革命的摇篮，中国共产党在这里探索出"农村包围城市、武装夺取政权"的革命道路；瑞金——人民共和国的摇篮，中国共产党在这里建立了中华苏维埃共和国临时中央政府，进行了治国理政的预演；安源——中国工人运动的策源地，中国共产党在这里第一次独立领导工人斗争并取得了完全胜利。1949年，红旗重新插上这片红色的土地。从这时起，江西人民奋发昂扬，豪情万丈，赓续红色血脉，传承革命精神，用热血续写出建设赣都的时代荣光，掀开了当家作主的时代新篇。

　　旧中国的江西，哀鸿遍野，百业凋零，生产力水平极其低下。1949年，全省粮食总产量只有387.65万吨，人均仅295公斤；工业基本上都是手工作坊，机械化生产的工厂寥寥无几；教育十分薄弱，文盲率高达80%。

　　新中国成立后，从1949年至1956年，在党的领导下，中共江西省委、省人民政府成立，各级党组织在省委的正确领导下，征粮支前，接管城乡，

召开地方各级人民代表会议，建立各级人民政权，并采取一系列积极稳健的政策措施，稳定社会秩序，医治战争创伤；通过开展剿匪反霸、镇压反革命运动，支援抗美援朝战争，进行整党整风和"三反""五反"运动，建立巩固了新生的人民政权组织。政权初步稳定后，中共江西省委迅即进行了以土地改革为中心的各项民主改革，开展宣传贯彻《婚姻法》运动，坚决取缔了旧社会遗留的各种丑恶现象。在江西人民的共同努力下，全省上下成功完成了没收官僚资本、建立国营经济、统一财经、稳定物价、发展社会的各项事业，仅用三年时间就迅速恢复了国民经济。1953年，遵循党在过渡时期的总路线、国家第一个五年建设计划的总任务以及中共中央的各项决议和指示，江西积极编制并开展了有计划的经济建设，迈开了社会主义工业化建设和发展农业生产的步伐，并超额完成了第一个五年计划的任务。与此同时，全省进行了对生产资料私有制的社会主义改造。1956年，基本上完成了对个体农业、手工业和资本主义工商业的社会主义改造，实现了从新民主主义到社会主义的历史性转变。

江西与全国各省市同步进入社会主义之后，"如何建设社会主义"成为摆在全省各级党组织和全省人民面前的崭新课题。从1956年至1966年，根据新形势和新任务，全省揭开了全面开展社会主义建设的序幕。在探索社会主义建设道路的过程中，省委编制实行了第二个五年计划。钢铁工业基地的建立，交通运输业的发展，大型水利工程的兴建，奠定了全省国民经济发展的基础。这十年，江西在探索中曲折发展。数万干部、军人及知识青年在党的号召下上山下乡，在全省各地建立了100多个综合垦殖场；江西省共产主义劳动大学总校和分校开始创办，为江西社会主义建设输送了大量人才，在国内外产生了深远影响。在国家三年困难时期，江西从大局出发，克服困难，调出大批粮食支援其他省市，为全国经济社会的发展作出了重要贡献，多次受到党中央和兄弟省市的称赞。余江县率先根除血吸虫病，毛泽东挥笔写就

《七律二首·送瘟神》。在余江"送瘟神"精神的鼓舞下，全省掀起了防治血吸虫病的热潮，血防成绩走在了全国最前列。1960年底，遵照党中央的决定，省委、省政府对国民经济实行"调整、巩固、充实、提高"的八字方针，全省各方面工作走上正常运行的轨道，国民经济得到较快发展和恢复。

从1966年至1976年，江西和全国一样进入一个特殊的阶段。作为"文化大革命"中受危害最严重的省份之一，江西大部分地区和绝大多数领导机构陷入瘫痪半瘫痪状态，许多工厂被迫停产停工，社会秩序混乱，导致全省国民经济和社会事业陷入严重停滞的状态。1975年，邓小平重新担任中共中央副主席、国务院副总理，开始主持中央日常工作，对被搞乱了的各条战线进行整顿。江西按照中央部署，以铁路运输为突破口，对交通、工业、农业、科教等各个领域开展整顿，给饱受动乱之苦的人民带来了希望。1976年10月，中共中央毅然采取行动，一举粉碎"四人帮"，结束了"文化大革命"。这一时期，江西人民在极其困难的环境里，坚守工作岗位，坚持工农业生产，努力减轻破坏，避免了国民经济的崩溃。

"文化大革命"结合后，按照中央统一部署，中共江西省委采取了稳定全省局势的一系列措施：深入揭批"四人帮"罪行，摧毁和清查"四人帮"在江西的帮派势力，调整和充实各级党政领导班子，清理冤假错案，恢复社会主义民主制度。焕然一新的政治形势使全省各级党组织和广大人民群众对江西从困境中奋起充满希望，并以极大的热情投入各项工作。农村经济政策的出台落实和企业的整顿管理极大地促进了江西工农业的恢复和发展；大学招生制度的改革、高考制度的恢复和高等学校、科研机构的恢复和兴建掀起了大治教育、大办科学的新高潮；经济秩序的整顿、经济关系的调整，让国民经济逐渐得到一定程度的恢复。从此，在党的领导下，江西这块红土地上的广大干部群众继续弘扬革命精神，传承红色基因，在新的奋斗征途上迈出了坚实的步伐。

一、当家作主

>>>

中华人民共和国的成立揭开了中国历史的新篇章，标志着新民主主义革命的基本胜利和半殖民地半封建社会历史的终结，标志着新民主主义国家政权的建立和向社会主义过渡的开始。江西解放后，从1949年到1952年，在省委、省政府的领导下，江西人民积极投身于城镇复工复业，没收官僚资本，统一财经管理，稳定市场物价，调整发展工商业，进行"三反""五反"斗争，仅用三年时间就恢复了国民经济。同时，江西城镇乡村普遍建立了人民政权、人民团体组织，开展了土地改革、剿匪反霸、镇压反革命和城市民主改革。1950年10月，江西人民投入抗美援朝运动，踊跃参加志愿军，积极捐款捐物，许多优秀的江西儿女为国捐躯。1953年到1956年，随着经济建设的全面展开、"一五"计划的制定，在国家支持和关怀下，江西钨矿、上犹江水电站、洪都机械厂等国家重点工程陆续兴建，洪都机械厂更成为全国新兴的飞机制造基地，新中国第一架飞机从南昌起飞。三年过渡时期，国民经济得到很大发展。政治与文化建设加强，教科文卫事业初步繁荣，社会主义改造基本完成，江西实现了从新民主主义到社会主义的转变，人民实现当家作主，豪情万丈建设新江西的热潮一浪高过一浪。

江西全境解放

1949年4月，第二野战军第四、五兵团所属6个军18个师在陈赓、杨勇、苏振华的率领下，从安徽宿松、望江县境强渡长江进入江西，揭开了解放江西的序幕。4月22日，彭泽县城解放，解放军与坚持敌后斗争的皖浙赣支队胜利会师。5月22日，省会南昌解放，第二野战军第四兵团进入南昌市。9月30日，石城解放，标志着江西全境解放。

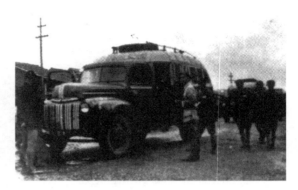

1949年5月22日，解放军进驻南昌。图为缴获的国民党军队汽车。

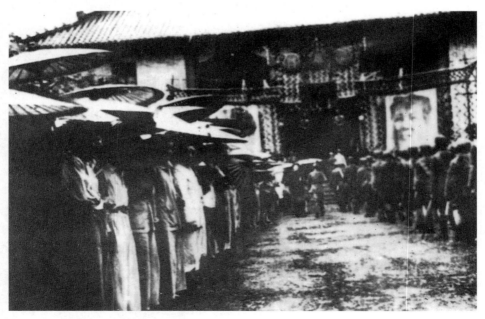

解放军召开英模大会，南昌群众前往祝贺。

中共中央对江西的解放和政权接管以及党政军领导机关主要负责人的配备等工作十分重视。1949年3月，中央在研究主政江西的人选时，毛泽东就把目光投向了井冈山斗争时期的得力助手陈正人。毛泽东说："派陈正人去江西，主持家乡的工作，是再合适不过的人选。"经毛泽东提名，中央决定任命陈正人为中共江西省委书记，邵式平为江西省人民政府主席，陈奇涵为江西军区司令员，回赣筹备组建江西省党政军领导机构。6月4日，陈正人一行抵达南昌。6月6日，中共江西省委正式成立。6月16日，江西省人民政府宣告成立。6月25日，江西军区奉命成立。

1949年10月2日，陈正人在省、市军民庆祝中华人民共和国成立大会上讲话。

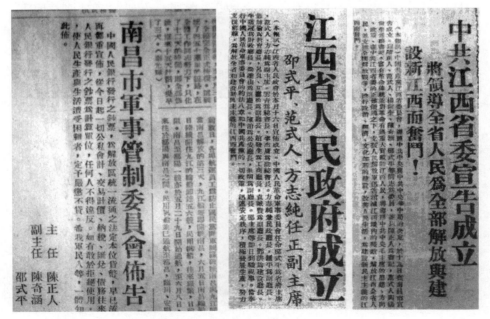

《江西日报》对中共江西省委和省人民政府成立的报道。

建立党的舆论阵地

1949年6月7日，省委机关报——《江西日报》创刊。10月6日，江西省人民政府主席邵式平在北京向毛泽东主席汇报工作时，请主席为《江西日报》题写报头。毛泽东主席愉快地答应了。10月8日，毛泽东主席就派人将写好的报头送来。送来的报头有两个，横排竖排各写了一个，旁边附了几个小字："式平同志，请你挑选一下。"10月24日，《江西日报》正式启用毛泽东主席题写的新报头。

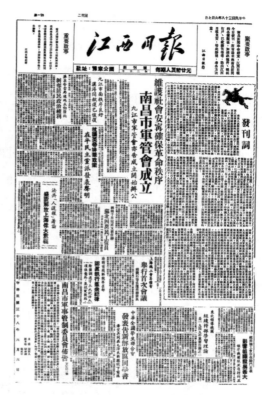

1949年6月7日出版的《江西日报》创刊号。

1950年元旦《江西日报》全体员工合影。

新中国成立初期，江西人民广播电台增音室。

1949年6月3日，南昌市军管会派军代表戴邦到南昌新华广播电台宣布正式接管，并宣布中共江西省委宣传部任命通知，王族光任台长。7月7日，改为南昌人民广播电台，重新安装和启用3千瓦发射机播音，频率1080千赫，全天播音6小时。

人民民主政权的建立

1950年3月，中国共产党江西省首次代表会议提出，为了巩固新生的人民政权，必须建立人民代表会议制度，改造乡村政权，在城市要建立工人代表会议、青年代表会议、妇女代表会议、工商联代表会议制。到1951年，省以下各级人民政权已经普遍建立，县市以下各界人民代表会议及农民代表会议制普遍实行，促进了全省人民大团结。

1950年8月27日至9月6日，江西省首

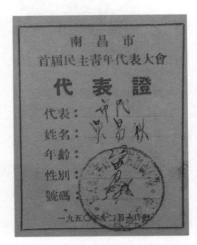

南昌市首届民主青年代表大会代表证。

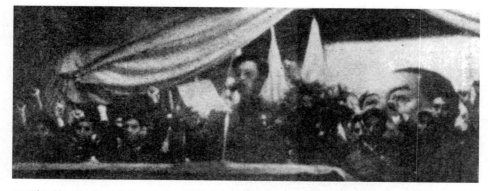

1950年7月1日，江西省总工会第一届委员会全体执行委员和经费审查委员会委员宣誓就职。

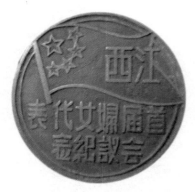

江西省首届妇女代表大会会议
纪念章。

江西省首届各界人民代表会议
纪念章。

届各界人民代表会议第一次会议在南昌召开。出席会议的代表有政府、各
民主党派、各地区部队、人民团体、特邀代表825人。大会临时动议，通过
了为永远纪念为革命牺牲的烈士，在南昌建立革命烈士纪念塔的决议。会
议的圆满成功，标志着江西人民进一步巩固了翻身解放当家作主的成果和
全省人民的空前大团结，也标志着江西人民民主政权建设进入了一个崭新
的历史时期。

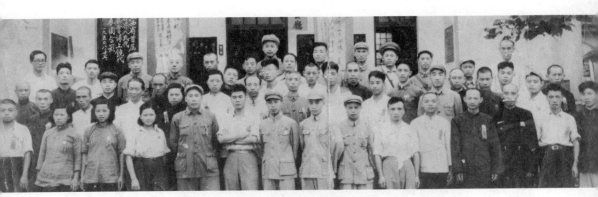

1950年8月，江西省首届各界人民代表会议地方代表团合影。

剿 匪 反 霸

解放初期，国民党反动派并不甘心失败，其散兵股匪逃窜山区湖泊，疯狂进行暗杀破坏活动，企图颠覆新生的人民政权。为此，江西军民展开了大规模的剿匪作战、群众性反霸斗争和镇压反革命运动，社会秩序进一步稳固，为国民经济的恢复打下了坚实的社会基础。

1949年7月上旬，省委、省军区联合召开剿匪会议，作出了分三期进行剿匪的部署。至1952年底，共歼灭大小股匪252股、匪特5.5万余人，俘匪中将和少将13人、匪首248人，缴获各种火炮224门、轻重机枪2194挺、长短枪11.3万余支、子弹319万多发。至此，全省匪患基本肃清。

1949年秋冬，省委抽调省直机关干部组成3个下乡工作团，分赴农村发动群众开展反霸斗争。根据省委的指示和规定，各地相继召开了声势浩大的群众大会，对那些罪大恶极、血债累累的恶霸进行控诉，并根据他们所犯罪行和群众要求，进行了公审，关押了一批，枪决了一批。剿匪反霸斗争不仅为人民申了冤、报了仇，顺应了民心，而且为从根本上肃清匪患、巩固人民政权奠定了牢固的基础，为全省进行土地改革准备了必要的政治条件。

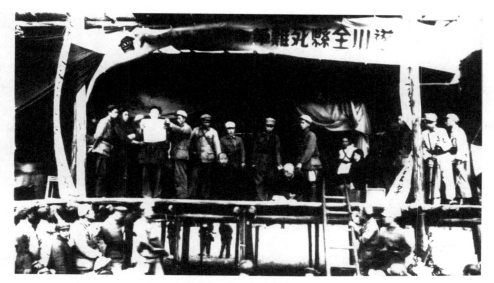

遂川县人民政府召开宣判匪首萧家璧、罗普权大会。

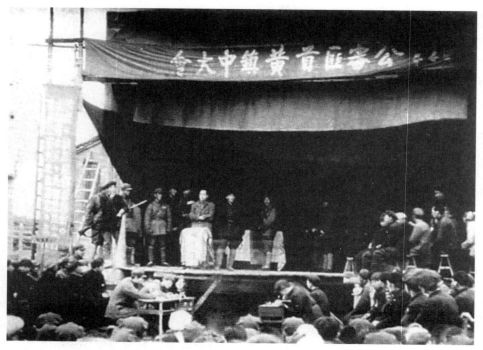

宁都县公审匪首黄镇中大会。

农民成为土地的主人

江西的土地改革运动是一场历史上规模空前、声势浩大、席卷农村、影响全省的农村大革命。从1950年3月开始准备，12月初第一期土改全面铺开，到1952年3月土改基本结束，再到1953年3月中旬完成土改复查，历时三年，取得了历史性的伟大胜利。首先，土地改革摧毁了存在了两千多年的封建土地制度，广大农民实现了"耕者有其田"的梦想，成为土地的主人；其次，消灭了地主阶级，建立和巩固了农村基层人民政权，农民翻身成为新社会的主人；再次，农村生产关系的变革解放了农村生产力，提高了农民的生产积极性，推动了经济大发展，也推动了农村文化教育事业的发展。

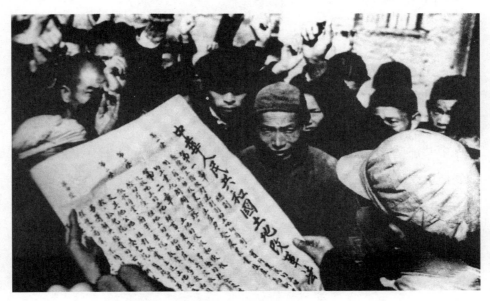

土改工作队员向农民宣传《中华人民共和国土地改革法》。

土改初期，分到田地、耕牛的
农民喜笑颜开。

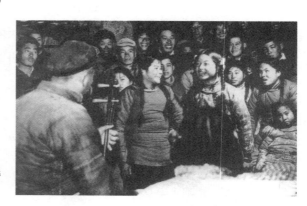

1951年冬，遂川县新江乡农民
以乡音乡曲歌唱土地还家。

新工业新工人

中共江西省委、省政府在没收官僚资本建立国营企业的基础上，迅速
开展民主改革，建立新型生产关系，工人生产积极性和创造性被极大地激发
出来。与此同时，省委、省政府还大力兴建新的工矿企业，采取加工订货、
收购、贷款等措施，扶助有利于国计民生的厂矿企业，如纺织印染业、火柴
业、煤矿等。三年中，工业总产值以平均每年39.6%的速度增长，快于全国
同期增长速度。

全国劳动模范、萍乡煤矿高坑矿矿工郭清泗在采煤。

工人抢修纺织机械，抓紧恢复生产。

江西棉纺织印染厂——全国大型棉纺织、印染联合企业之一。

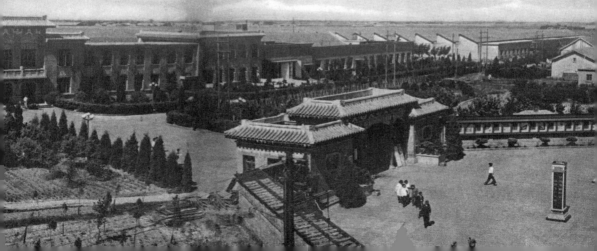

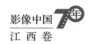
交通的恢复与发展

省政府颁布一系列法令，对全省铁路、公路、水上运输和邮电等进行管理规范，促进了交通运输的恢复和发展，为城乡物资交流创造了有利条件。

解放前，浙赣线樟树至萍乡段的桥梁、线路、车站等被国民党军严重破坏。1949年9月21日，上海铁路管理局成立樟萍段工程处。樟树大桥修复工程于10月17日开工，中国人民解放军铁道工程团2000余名官兵赶赴浙赣铁路樟萍段参与抢修桥梁。12月20日，樟树赣江大桥修复。其他各桥与线路也于12月10日前修复。

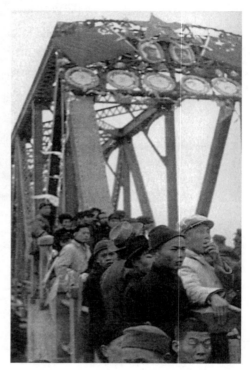

1950年元旦，浙赣线恢复通车，沿线老乡在樟树桥头翘首盼望火车开来。

修桥官兵在修复后的古江桥前合影。

1950年1月至3月，南昌桥梁工程队在更换梁家渡抚河特大桥钢梁中创浮运法，每孔只需15分钟，为当时全国最高纪录。

旧时梁家渡大桥。

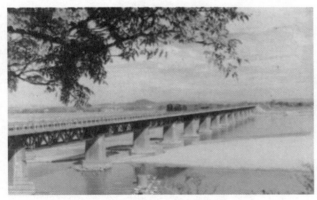

改建后的梁家渡大桥。

1951年，省政府在讨论南昌城市建设时，邵式平提出在老城东边建一条商业、文化、交通大道。1955年，大道竣工，全长2964米，宽60米，成为当时全国仅次于北京长安街的大道。为纪念八一南昌起义，这条大道被命名为"八一大道"。在当时，修建这条大道，无论速度和质量都是第一流的，并名列全国著名的"三条半马路"（北京长安大街、汉口中山大道、南昌八一大道，上海的闵行一条街算半条）之一。

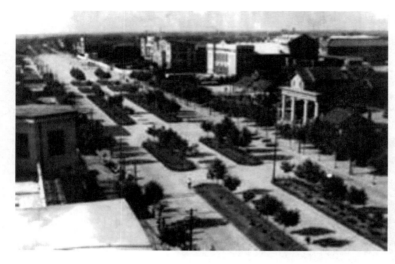

宽阔的八一大道。

活跃城乡市场

　　为了进一步稳定和繁荣市场，省委、省政府采取多种措施疏通渠道，打开农副土特产品的销路，活跃城乡市场，促进城乡物资交流。1951年2月，首届江西省物产展览交流会正式开幕，省直各机关、团体、南昌市领导、各界来宾、特邀代表600余人出席剪彩仪式。上海、

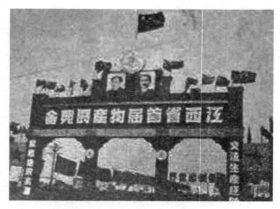

江西省首届物产展览会会场大门。

杭州、武汉、福州等市派代表参加并展出了各地产品。展览会为期41天，参展单位682个，展出1399种品种，60余万人参观展览。上海等省市及本省各

地组团参加交易，相互签订
协议书和合同，互通经济往
来。这次展览会充分展示了
江西省和兄弟省市人民解放
一年来获得的丰硕成果，在
物资交流方面起到了示范推
动作用。

江西省首届物产展览会纪念明信片。

中央慰问团到江西

中央人民政府对老区人民重建家园给予了充分重视。1951年8月6日，中
央人民政府派出以内务部部长谢觉哉为团长的中央人民政府南方革命老根据
地访问团一行319人来江西慰问老区人民，传达中央人民政府对老区人民的
关怀之情，听取老区人民的意见和要求，并代表中共中央赠送毛泽东为革命
老根据地题写的"发扬革命传统 争取更大光荣"的题词。慰问团表扬老区
人民的革命功绩，调查国民党统治时期老区受害情况及各阶层人民政治、经

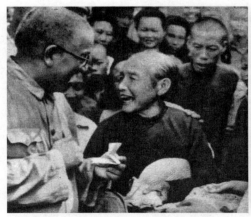

谢觉哉在瑞金沙洲坝看望杨金鸿烈士的母亲。

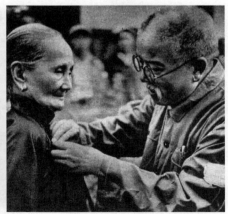

谢觉哉为革命先烈方志敏的母亲佩戴毛
主席纪念章。

济、文化生活状况，帮助老区人民解决困难。9月16日，历时一个月的走访慰问工作胜利结束。随后，根据此次走访慰问的情况，为进一步做好老区人民重建家园工作，政务院发出《关于加强老根据地工作的指示》。

支援抗美援朝

在抗美援朝战争期间，江西人民从人力、物力、财力上给予了大力支持，为抗美援朝战争的胜利作出了重大贡献。三年间，江西先后进行了两次大规模的扩兵工作，共有77350名青年光荣入伍。1952年9月，江西军区又开展了一次征召转业退伍军人重归部队的工作，14700名转业退伍军人走上前线。抗美援朝战争中，共有3097名江西籍志愿军将士献出了宝贵的生命。

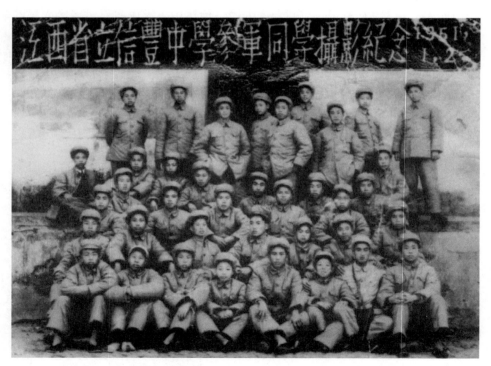

1951年1月，江西省立信丰中学参军同学合影。

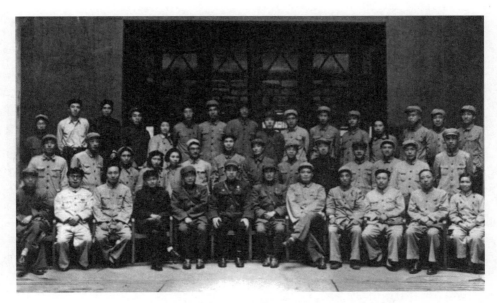

1951年5月14日，江西省委书记陈正人（前排左四）和省长邵式平（前排右五）欢迎中国人民志愿军归国代表。

《江西画报》漫画：支援朝鲜人民消灭共同敌人；一切为了打击侵略者。

到1952年9月，江西各界为抗美援朝战争捐献慰问金达61.4亿余元。至1952年5月底，武器捐献达1601.3亿余元，可买飞机104架，比最初提出的81架的目标超过了28.39%。

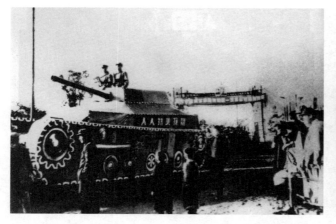

抗美援朝期间，南昌人民向中国人民志愿军捐献坦克。

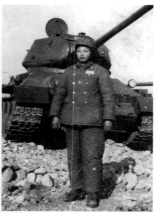

1952年，南昌为支援抗美援朝选送的女坦克手熊艾青在坦克前留影。

　　从1951年春到1954年春，全省共收治志愿军伤病员7741人、朝鲜人民军伤病员1347人。从1951年1月到朝鲜战争结束，全省共派出5批医疗手术队前往朝鲜前线参加战地救护，为支援战争作出了特殊贡献。

1951年元旦，江西省立人民医院欢送该院第一批抗美援朝医疗队。

新中国第一架飞机从南昌起飞

新中国成立初期，飞机制造业是个空白，图纸、技术无从谈起，技术人员和原材料也是奇缺。但是，作为我国"一五"计划重点建设项目，320厂广大干部、工人、技术人员决心克服重重困难，要使新中国第一架飞机从自己手上制造出来。在党中央关怀下，320厂一边建设，一边生产，全厂职工在"为制造祖国第一架品质优良的飞机而奋斗"的号令下，克服种种困难，于1954年7月3日，提前一年两个月，使我国自己制造的第一架飞机——雅克–18飞机首次升空试飞，从南昌飞上了祖国的蓝天。试飞员段祥禄和刁家平驾驶第2架雅克–18飞机飞完全部试飞科目，共飞行13小时10分钟、14

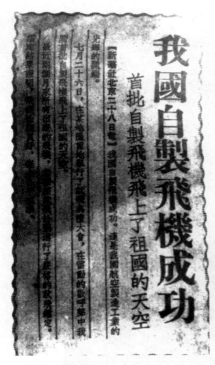

新华社的报道。

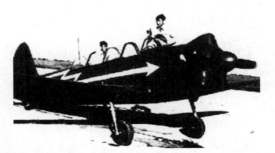

雅克–18飞机与试飞员。

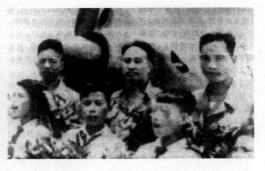

试飞成功后，试飞员段祥禄（后排左一）和刁家平（后排左二）与前来祝贺的少先队员合影。

个起落。经国家试飞委员会鉴定，飞机性能完全符合设计技术指标，质量优良。1954年7月26日，320厂隆重举行庆祝大会，新华社一则"我国自制飞机成功"的消息传遍了国内外。1954年8月1日，毛泽东写信嘉勉："祝贺你们试制第一架雅克十八型飞机成功的胜利。这在建立我国的飞机制造业和增强国防力量上都是一个良好的开端。"雅克–18飞机的试制成功，标志着中国航空工业从此由修理阶段跨入了制造阶段。南昌，这座人民军队的摇篮成为新中国飞机的诞生地。

建设上犹江水电站

1954年初，经中央批准，上犹江水电站被列入我国第一个五年计划的重点建设项目。1955年3月电站建设正式开工，1957年6月20日大坝落成。1957年11月30日，上犹江水电站举行落成典礼。这是"一五"期间，在苏联专家帮助下，中国自行勘测、设计和施工的第一座坝内式厂房水电站，也是投产

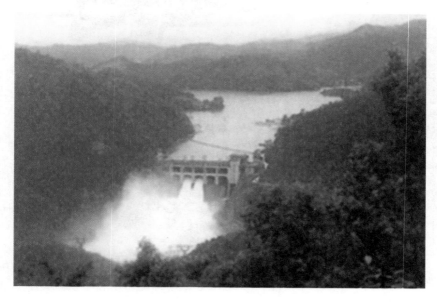

上犹江水电站拦河大坝全景。

装机容量最大的一座水电站。装有4台1.5万千瓦水轮发电机组，装机容量6万千瓦，年发电量2.9亿度，发电机组全部国产。工程总投资5776.9万元，单位千瓦投资963元，比计划投资降低23.2%，节约1753万元，是当代江西水电建设史上高质量、高速度、低成本的范例，被誉为"新中国水电建设的摇篮"。

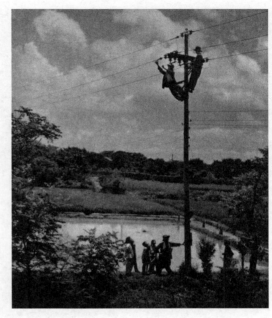

把电送到农村。

1953年，全省还新建改建了上饶、九江、赣州3个发电厂。1954年，省内开始有110千伏线路。1955年7月，省内第一个重点火电工程南昌发电厂开工建设。

鹰厦铁路建成通车

鹰厦铁路为我国"一五"计划期间铁路建设的主要干线之一，它从浙赣铁路上的江西省鹰潭车站起，经过赣东原野，最后到达闽东南贸易良港和国防要地厦门。1955年3月，鹰厦铁路建设正式开工，年底鹰潭至资溪建成通车。1957年12月，鹰厦铁路全线竣工，投入运营，开启了赣闽两省通铁路的历史。

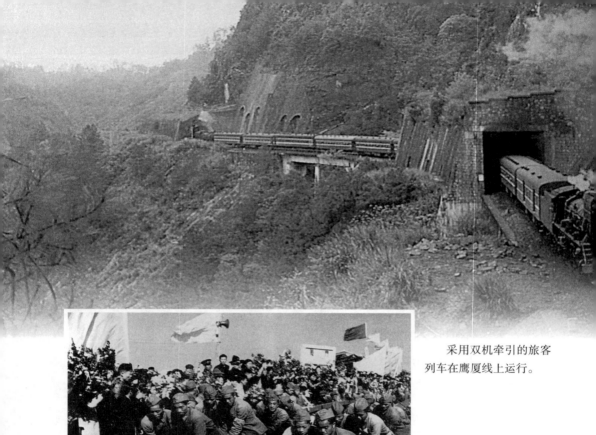

采用双机牵引的旅客
列车在鹰厦线上运行。

鹰厦线铺轨至厦门的
盛况。

建设八一大桥

解放后，为纪念八一南昌起义，江西省人民政府将横跨赣江的"中正桥"改名为"八一大桥"。然而，遭到几次严重破坏后的大桥，由于使用年限过长及河床变迁，承载量日益加重，已经摇摇欲坠，不堪重负。1955年11月7日，八一大桥的改建工程正式开工。1956年11月15日，八一大桥改建工程竣工，省、市各界人民在桥头广场举行通车典礼。八一大桥由原木质桥改

南昌八一大桥前身——旧木桥。

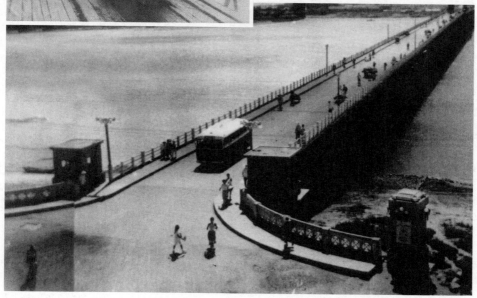

改建后的南昌八一大桥。

建为当时全国最长的钢筋水泥公路桥。八一大桥正式通车，大大便利了赣江两岸和江西南北的交通运输。

共青社的创建

1955年，万名上海青年响应党中央号召，志愿报名要求到祖国最需要的地方去。共青团上海市委从中挑选98名优秀青年，组成第一批"上海青年志愿垦荒队"。1955年10月，由98名青年组成的上海第一支志愿垦荒队在江

西德安九仙岭安家落户。青年们用一把烧荒火点燃了艰苦创业的事业，建立起一个生产合作社。11月，团中央书记处书记胡耀邦受中共中央、毛泽东的委托，专程到九仙岭看望垦荒队员。由于绝大多数队员是共青团员，大家要求给自己的合作社取名"共青社"（后改为"共青垦殖场"）。胡耀邦接受了大家的要求，在油灯下书写了"共青社"三个大字。

上：1955年10月，上海各界欢送垦荒队赴江西德安。
中：共青社的艰苦生活。
下：1955年11月，上海知青在德安县九仙岭下落户，开荒创建"共青社"（今共青城）。

"三大改造"顺利完成

从1953年至1956年，在进行有计划的经济建设的同时，省委按照中央的统一部署和过渡时期总路线的要求，结合江西省的实际情况，领导并基本完成了对个体农业、手工业和资本主义工商业的社会主义改造，在江西确立了社会主义基本经济制度，实现了生产关系上的深刻的社会变革。农业合作化的完成，使农村土地由农民个体所有转为集体所有，在农村确立了社会主义集体所有制。手工业合作化，采用了经过生产小组过渡到供销生产合作社再过渡到生产合作社的方法，把绝大多数手工业者纳入手工业集体经济组织。资本主义工商业的改造，确定对资本家实行和平赎买的政策，创造了在相当一段时期内让资本家继续从企业分得一部分红利和股息的办法，将资本家所

1952年秋，江西省最早成立的互助组——永修县陈翊科互助组全体成员商讨增产措施。

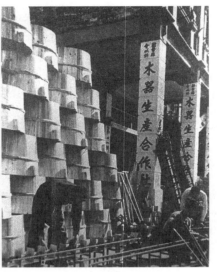

1954年3月2日，段谟扬农业合作社成立托儿所，孩子们由年老的妇女细心照管，使母亲们能安心下田生产。

木器合作社工人在生产农具。

1956年初，市民庆祝全市工商业公私合营。

有的资本主义私有制基本上转变为国家所有即全民所有的公有制。此后，在全省国民经济中，全民所有制和集体所有制这两种社会主义公有制经济已居于绝对统治地位。三大改造的基本完成，标志着江西实现了从新民主主义到社会主义的历史转变。

人民代表大会制度的
建立

1953年，根据中央的指示和要求，江西成立了省选举委员会，训练了选举工作干部，在全体干部和广大群众中开展了选举法的学习和宣传。全省第一次基层普选工作顺利完成，为人民代表大会的召开奠定了基础，做好了组织上的准备。至1954年6月中旬，全省82个县

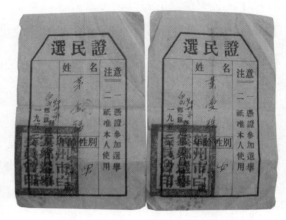

1953年9月，赣州白云乡选举委员会选民证。

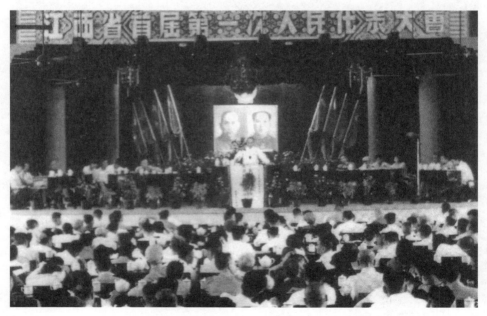

1954年7月11日至22日，江西省第一届人民代表大会第一次会议在南昌召开。

（市）和特区全部召开了一届人大一次会议，选举产生省第一届人民代表大会代表404名。1954年7月11日至22日，江西省第一届人民代表大会第一次会议在南昌召开。代表们肩负着全省1600多万人民的重托，齐聚一堂，共商发展大计。这次会议的召开，标志着江西省地方人民政权建设和法制建设进入了一个新的阶段，大大提高了各阶层人民建设社会主义的积极性，推动了全省各项事业的发展。

自由婚姻新风尚

1950年5月1日，中央人民政府正式颁布《中华人民共和国婚姻法》，彻底否定了旧社会盛行的包办婚姻和干涉婚姻自主的旧制度，对实行了两千多年的封建婚姻制度进行了彻底变革。《婚姻法》颁布以后，全省各级

50年代的新式婚礼。

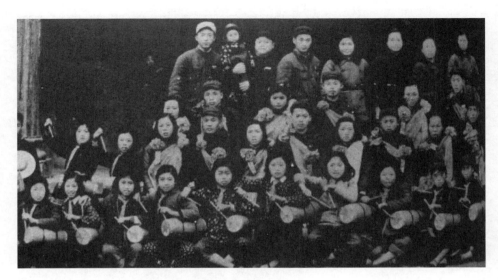

1952年三八妇女节，农村青年男女举行集体婚礼。

政府及有关部门结合各种社会改革，利用群众喜闻乐见的各种形式，比如演戏、唱山歌、展览等，开展了广泛的宣传活动。通过开展连续三年的宣传贯彻《婚姻法》运动，新婚姻制度的新风俗开始树立，集体的自由的结婚仪式在城乡推广开来，自由婚姻的风气逐渐形成，妇女的社会地位有了质的飞跃。

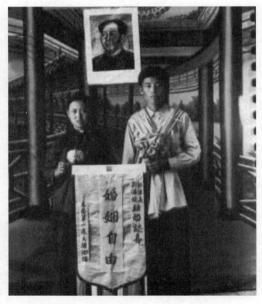

50年代初青年人的结婚照。

扫盲办学与教育发展

土地改革后，随着经济生活的改善和政治觉悟的提高，农民学习文化的要求日益迫切。各地农村普遍开展了文化扫盲运动，兴办夜校、冬学，组织农民学习文化。农民白天田间劳作，晚上读书识字，出现了夫妻互教、祖孙同学的动人景象。

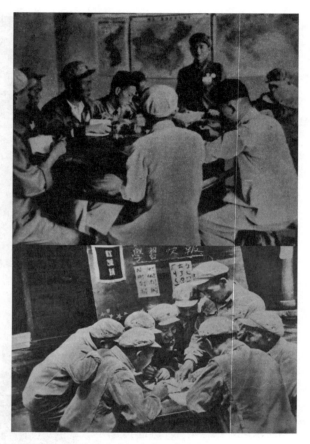

江西省军区某连队速成识字学习班在学习。

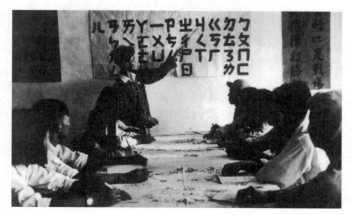

各地、市成立职工业余教育委员会，开展以识字脱盲为重点的教育运动。图为教员在讲授注音符号。

为适应革命形势的迅速发展，培养建设新中国的各类干部，省委、省政府决定成立江西八一革命大学。1949年6月20日，八一革命大学正式成立。省委书记陈正人兼任校长（后由省人民政府主席邵式平兼任）。八一革大第一期从1949年7月20日开学，10月结束，先后共办6期，第6期结束后改为江西行政学院。

中共江西省委党校第一期纪念章。

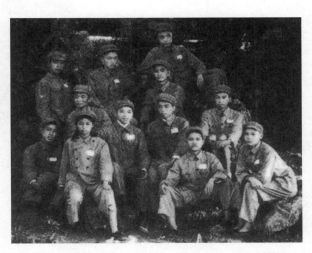

1950年7月，中共江西省委党校第一期青干班部分学员合影。

江西省人民政府成立后，对高等教育和专科教育，中等教育和师范、职业教育，小学教育和幼教等进行了全面改革。到1955年，全省已有小学20886所，在校

1950年4月颁发的江西省立医学专科学校毕业证书。

小学生1460790人，为解放初学生数的322%；中等学校138所，学生103364人，为解放初学生数的260%。各级学校教学质量和学生身体状况也有一定的提高和改善。江西教育事业迈入了一个崭新的发展时期。

50年代初，幼儿园的小朋友在做操。

文化艺术的春天

1949年11月，省委文艺工作团正式组建，这是江西在解放后由党领导组建的一支正规文艺队伍。

1952年，江西省话剧团成立。省话剧团演出的《方志敏》《八一风暴》在全国性的会演或献礼演出中先后获得剧本创作三等奖、导演三等奖和演出

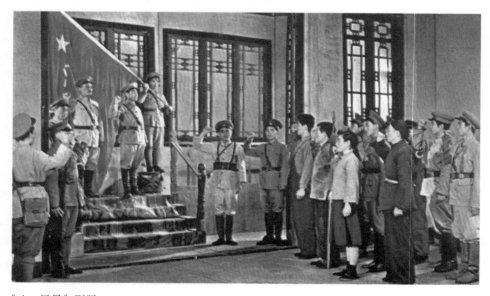

《八一风暴》剧照。

1950年1月，省委文工团演出《抓壮丁》剧照。

二等奖。

1953年1月，省赣剧团成立，标志着赣剧这一古老剧种的新生。赣剧是一个优秀成熟的剧种，既具有毛泽东赞誉的"美、秀、娇、甜"的优点，又有高亢激越的特色，被公认为全国最有价值的剧种之一。改编的赣剧《珍珠记》《还魂记》曾多次进京公演，深受观众喜爱。

1953年1月，江西省采茶剧团成立。此后，南昌市和7个县级市、45个县陆续成立采茶剧团。

江西省赣剧团著名演员潘凤霞演出赣剧《还魂记》。

富有地方特色的采茶戏表演。

1951年11月，江西人民通俗出版社（1953年更名为江西人民出版社）成立。江西人民通俗出版社出版宗旨是："通俗宣传马列主义毛泽东思想，提高广大工农群众文化水平，联系江西具体情况，结合群众运动，为工农群众出版各种通俗读物。"

1952年8月，江西人民通俗出版社部分工作人员合影。

1955年11月22日，全省第一个农村有线广播站——高安县广播站成立，并开始向全县农村播音。该广播站是根据中央关于积极发展农村有线广播事业的方针，在中央帮助、地方和群众自筹资金的基础上建立的。全县安装321个喇叭，分布在全县9个区88个乡，其中138个喇叭安装在农业合作社内。

江西第一个县级广播站——高安广播站。直到20世纪80年代，高安县杨圩乡广播站还在为农村广播事业发挥作用。

二、艰辛探索

>>>

1956年，党的八大指出，全党要集中力量发展生产力。在八大前后，全省对社会主义道路进行了艰辛探索，取得了许多重要成果。随着第一个五年计划的胜利完成，江西全省经济、社会健康发展，取得显著成就。"一五"计划的提前完成和超额完成，奠定了江西经济建设的物质基础。第二个五年计划建设期间，江西建立了钢铁工业基地，发展了交通运输业，兴建了大型水利工程等，全省经济总体实力明显增强。除新中国第一架飞机外，第一辆军用边三轮摩托车、第一辆轮式拖拉机、第一枚海防导弹也在江西诞生，江西的社会主义建设有了一个良好开端。

1957年，江西省机关、企事业单位和部队转业复员军人及省内外知识青年数万人，响应党的号召上山下乡，在全省各地建立了100多个综合垦殖场。为了培养山区建设人才，1958年，江西省创办了"半工半读"的江西省共产主义劳动大学。共产主义劳动大学在江西存在了22年，为江西社会主义建设输送了22万各类人才，在国内外产生了深远的影响。在党和政府的关心关怀下，经过多年努力，1958年5月，余江县率先根除血吸虫病，毛泽东为此写下《七律二首·送瘟神》。在余江"送瘟神"精神的鼓舞下，江西全省

掀起了防治血吸虫病的热潮。20世纪60年代初，我国遭受了连续三年的自然灾害。江西从大局出发，克服困难，先后调出大批粮食支援其他省市，受到中央领导和兄弟省市的称赞，为全国经济社会的发展作出了重要贡献。

这十年，江西经济在艰辛探索中发展。

第一辆军用边三轮摩托车

1957年3月，中央有关单位将生产新中国第一辆摩托车的任务正式下达给了洪都机械厂。5月初，洪都机械厂找到了一辆苏联M-72型三轮摩托车。为了尽快仿造出新中国第一辆摩托车，洪都机械厂专门成立了一个研制车间，从

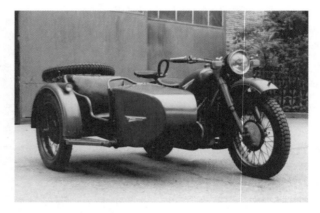

新中国第一辆军用边三轮摩托车——长江750。

厂里不同岗位上临时抽调一批工人，大家边学边干。测绘图纸、制定工艺规程和装备、靠手工制造零部件，困难程度极高，但大家日夜奋战，攻克难关，于11月30日组装完毕。12月中旬，经过各项性能实验后，全部达到设计要求，并命名为"长江750"。这是新中国第一辆军用边三轮摩托车，为新中国强大的国防建设作出了贡献。"长江750"摩托车在第二机械工业部举办的首届民品展览会上获得重大民品试制奖。由于良好的性能和较高的安全系数，"长江750"摩托车很快就成为国宾接待车队中的成员。1960年上半年，一些外宾惊讶地发现，新中国外宾接待车队中增加了摩托车队，而且使用的摩托车还是新中国自己生产的。

第一辆柴油轮式拖拉机

1958年初，中央决定在北方与南方各设立一个拖拉机制造企业。得知这个消息后，省长邵式平马上向中央争取到这个机会，创办了江西拖拉机制造厂，并提出五一劳动节造出拖拉机参加北京献礼的计划。在拿到南京晨光机械厂绘制出来的1400张图纸后，拖拉机制造厂的领导和工人把铺盖都搬到车间。熬过一个又一个不眠之夜，闯过一道又一道难关，1958年4月25日，经过30个日夜苦战，全国第一辆柴油轮式拖拉机诞生。通过试制车辆，大家发现自己制造出的拖拉机一些性能比英国的拖拉机还要先进。为了纪念八一南昌起义，邵式平将这辆拖拉机命名为"八一"牌万能拖拉机。在参加完五一劳动节献礼后，新中国第一辆柴油轮式拖拉机被留在了北京。其后，江西拖拉机厂开始正式生产"八一"牌万能拖拉机，并在此基础上改进造出了"丰收"牌系列拖拉机。

1958年，首批生产的50台"八一"牌万能拖拉机向国庆献礼。

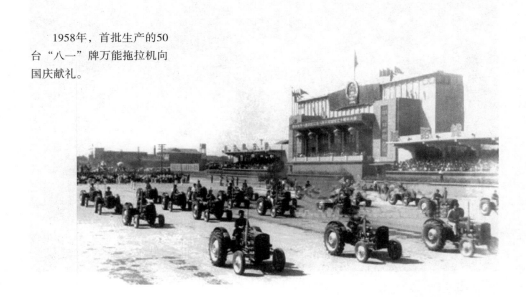

荣获国际一等奖的柴油机

1957年夏，德国莱比锡国际博览会传来喜讯，南昌柴油机厂生产的2105型柴油机荣获国际一等奖。这一国际奖项的获得实属不易，是全国首届劳模仇业衡带领一班工人、技术人员用智慧与汗水浇灌而来的。1955年，南昌柴油机厂接到农机部下达生产2105型柴油机的任务，全厂职工既感光荣又有压力。1956年，正值攻克难关的关键时刻，临危受命担任生产技术副厂长兼总工程师的仇业衡带领老工人、技术人员、干部参加攻关小组，自己担任组长，日夜钻研，分析资料，吸纳众智，改进操作，改革工艺，终于生产出国内领先的高精度缸套与活塞。此后，除2105型柴油机获国际一等奖外，4105、6105中小型系列柴油机经国家质量体系认证，荣获国优产品称号，远销国内外。

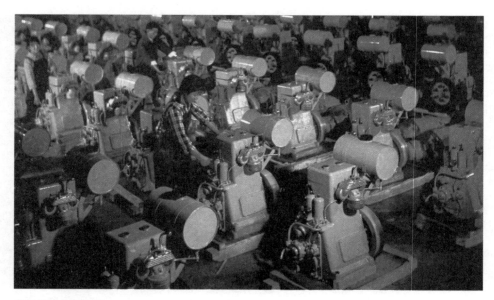

南昌柴油机厂产品。

南昌肉类联合加工厂正式投产

1957年10月，国营南昌肉类联合加工厂正式投入生产。这是我国第一个五年计划重点建设的11个大型肉类加工厂之一。该厂由我国自行设计，各种机器设备全部由我国自己制造，1956年3月动工兴建，占地面积0.21平方公里。每天8小时宰猪1500头。主要产品是冻猪肉、冻家禽和冷藏各种新鲜食品。

赣抚平原综合开发工程竣工

从1958年5月1日动工兴建到1960年4月底竣工的赣抚平原综合水利工程，是江西有史以来最大的一项水利建设。该工程规模宏大，灌区跨临川、进贤、南昌、丰城4县及南昌市郊区；共修建各类建筑物1296座，大小渠道5000多条（总长1500公里）；完成土方工程总量3500多万立方

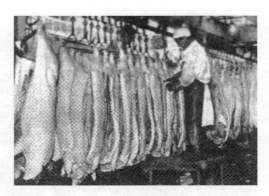

南昌肉类联合加工厂肉脂车间的工人在加工鲜肉。

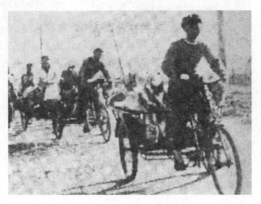

南昌肉类加工厂加工的猪肉运往南昌市，供应市区人民生活的需要。

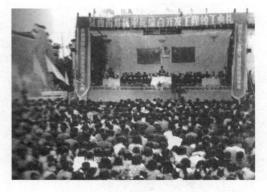

1960年4月29日，赣抚平原综合开发工程举行竣工典礼。

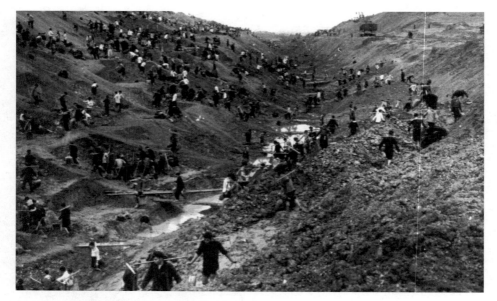

1960年，赣抚平原灌区内热火朝天的劳动场景。

米，工程总耗资3000多万元；投工2300万个劳动日，有十多个县的劳力和驻赣部队参加。这项工程的建成，使赣抚平原上320多万亩农田实现了农田水利化、灌溉自流化，其中70万亩农田基本上摆脱了涝灾。

兴建赣江大桥

位于八一大桥下游的扬子洲有一座贯通南北的公路、铁路两用桥，这是连接江西较早的铁路南浔线和浙赣线的一座桥梁，也是继八一大桥之后南昌兴建的第二座跨江大桥——赣江大桥。1916年6月，南浔铁路从九江修至牛行并正式通车。1937年9月，浙赣线建成通车。由于赣江一水之隔，南浔线和浙赣线只能隔江相望。1956年5月，铁道部决定把南浔线和浙赣线两条铁路连接起来，兴建南昌赣江大桥。赣江大桥原本定于1960年完工，但是当时国家正处于困难时期，大桥所用的钢梁供应不上，施工一度中断。直到1960

年6月，周恩来总理到南昌，发现赣江大桥还只是桥墩。在询问工作人员停工原因，得知是由于缺少钢材后，周总理说："钢材的问题我回去解决，但我下次来南昌时，一定要坐火车过桥。"后来在周总理的协调下，大桥急需的钢梁陆续运抵工地，大桥建设再度启动。经过五年多的努力，大桥于1963年1月10日正式通车。作为一座贯通南北的公路、铁路两用桥，赣江大桥也被称为"京九大动脉"。

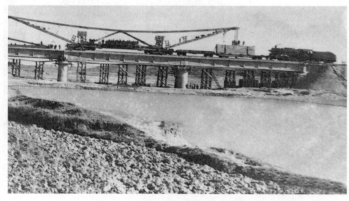

1962年的南昌赣江大桥引线工程，由武汉大桥工程局设计，南昌铁路局第三工程段施工。图为瀛上河大桥架梁情景。

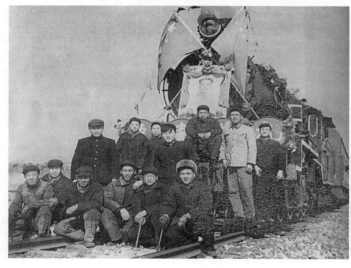

1963年1月10日举行赣江大桥客车通车典礼时，九江机务段担负首发列车的机车组人员合影。

南昌新地标

1956年，南昌市人民政府在城建过程中，将民国时期的大校场命名为"人民广场"，并对其加以扩充拓展。1966年，对人民广场进行了第一次改造。随后，半个世纪以来，广场经过多次改造和扩建，更名为"八一广场"，成为南昌市政治、经济、文化活动的重要场所。

1958年6月1日，全省最大的一座新型综合性百货商场——南昌百货商场正式开业。该大楼于1957年6月动工，原建4层（1985年加2层），高

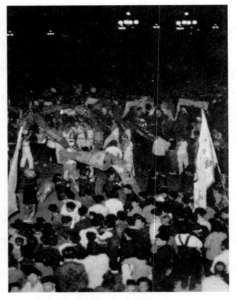

1960年人民广场的五一之夜。

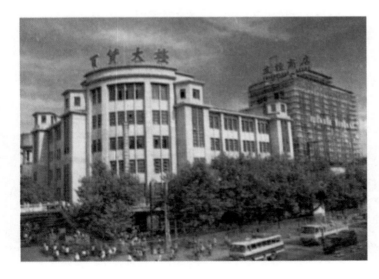

南昌百货大楼。

38米，建筑面积8232平方米，商场内部面积5800多平方米，可以同时接待顾客3500多人，一天内可接待3万到4万人。

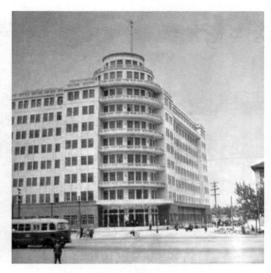

60年代南昌江西宾馆前的街景。

1959年7月，全省当时最大的楼房工程——江西宾馆大楼进入施工高潮。江西宾馆位于南昌市宽阔繁华的八一大道中段，地处南昌市经济、文化、体育娱乐及商务活动的中心地带，是一家集客房、餐饮、娱乐、购物等功能于一体的商务型酒店。

击落U-2飞机

60年代，国民党空军从美国接手了两架U-2高空侦察机后，组建了一个侦查中队，对中国内陆多个省份频繁进行侦察，严重威胁大陆安全。U-2高空侦察机是美国为获取情报而设计制造的，最大航程7000公里，续航时间9小时，飞行高度2.28万米，远远超出当时中国战斗机的作战高度。所以，要想击落U-2飞机非常不易。经中央军委批准，击落U-2飞机的艰巨任务落在了中国空军地空导弹部队的肩上。1962年，地空导弹部队第二营奉命南下，于8月27日转至南昌向塘隐蔽设伏。9月9日7时22分，一架U-2飞机飞越福建平潭岛进入大陆上空，沿鹰厦铁路上空北进。空军司令员刘亚楼亲自坐镇指挥，命令"把它打下来"。8时32分，敌机进入导弹部队火力范围，三枚苏制萨姆导弹直冲U-2飞去。刹那间，连中两弹的敌机一头栽进南昌市东南约

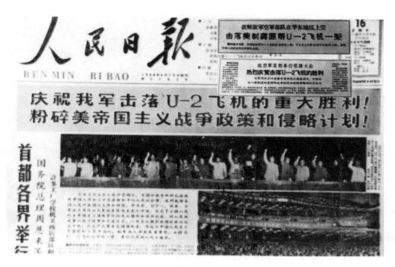

《人民日报》报道我国击落U-2侦察机。

15公里的罗家集水田里。这是中国击落的第一架U-2飞机，也是世界上第一次用导弹打下的U-2飞机。当天，周恩来总理闻讯后高兴地说："很好，这是一个伟大的胜利！"9月15日，首都各界1万多人在人民大会堂举行盛况空前的祝捷大会，庆祝首次击落U-2飞机的胜利。

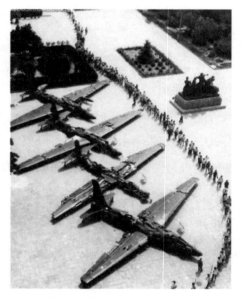

1962年9月至1967年9月，中国人民解放军空军地空导弹部队共击落国民党空军U-2高空侦察机5架。图为北京军事博物馆展出的其中4架U-2飞机残骸。

共产主义劳动大学的创办

江西省委、省人委于1958年6月9日作出《关于创办江西省共产主义劳动大学的决定》，以原江西省南昌林校和各综合垦殖场为基础，创办江西省劳动大学总校和分校。劳动大学实行勤工俭学、半工半读，学习与劳动相结合，政治与业务相结合，又红又专的办学方针。学生毕业后发给文凭，统一分配或自行就业。学校在南昌、赣州、吉安、上饶、九江、抚州等6个城市设立招生处，招收外省、外地的学员。6月15日，改名为"共产主义劳动大学"。8月1日，江西省共产主义劳动大学总校和井冈山、庐山、大茅山等30所分校同时举行开学典礼。总校、分校共有11000多名学生，工农及其子女比例占全校学生总数的92.7%。共大自诞生之日起就得到党中央、国务院以及毛泽东、周恩来、朱德、刘少奇等老一辈无产阶级革命家的亲切关怀和支持。江西省共产主义劳动大学存在了22年，为江西社会主义建设输送了22万各类人才，在国内外产生了深远的影响，它的办学经验也引起了教育界的广泛关注。

江西共产主义劳动大学云山分校创办初期，学生在大树下上课的情景。

农垦事业的兴起

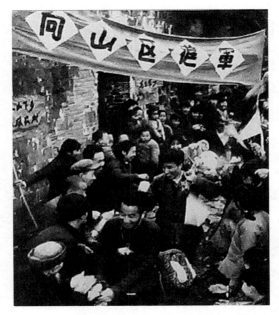

1957年，江西国营荷塘综合垦殖场群众热烈欢迎垦荒队伍的到来。

1957年，江西5万多名各级党政机关干部响应省委号召，奔赴全省各地，在山区、湖滨、荒原安营扎寨，创建垦殖场。其后又有一批人民解放军转业军人以及一批批知识青年、一批批移民，从部队、学校、省内外来到江西垦殖场安家落户，相继加入了拓荒创业的洪流。江西农垦事业发展的历史，是一部在省委领导下，由创业者辛勤开发、艰苦奋斗

南昌市欢送上山下乡干部大会会场。

的历史，尽管经历了种种艰难曲折，但经过两代人30多年的辛勤劳动，终于把昔日的穷乡僻壤、湖洲、荒岗变成繁荣富庶的社会主义农业综合发展阵地，农垦经济成为全省经济的重要组成部分。据统计，从1957年到1962年，200多个国营垦殖场上缴国家粮食达1亿多斤，上缴生猪9.2万头、家禽61万只、鲜蛋92万斤，向国家提供的竹木占全省竹木生产总量的67%以上。

余江"送瘟神"

1955年，江西省疫区各级党政部门积极响应中央号召，成立血吸虫病防治领导小组和办公室。一场面对"瘟神"的战役在江西打响。最先取得突破性进展的是余江县。该县的干部群众在实践中摸索出"开新沟填旧沟、土埋灭螺"的好办法。此后，江西从余江县马岗村开始了大面积的"开新（田）填旧（田）"试点，获得成功后又在全县推广，获得更大成功。1957年7月30日，中央血防小组办公室派人来余江进行防治效果调查，经过10天调查后写出了《关于余江县基本消灭血吸虫病的调查报告》。1958年5月12日至22日，江西省血吸虫病5人小组组织医学专家和血防技术人员到余江县进行全面复查鉴定，证实余江县已经达到消灭血吸虫病的标准，并颁发了《根除血吸虫病鉴定书》，宣告余江县率先在中国消灭了血吸虫病。6月30日，《人民日报》在第一版刊载《第一面红旗——记江西余江县根本消灭血吸虫经过》一文，称赞余江县"在全国血吸虫病防治工作战线上插上了第一面红旗——首先根除了血吸虫病，给祖国血吸虫病医学史增添了新的一页"。毛泽东主席看了这篇报道后心情十分激动，夜不能寐，于7月1日清晨写下了著名的《七律二首·送瘟神》。在余江"送瘟神"精神的鼓舞下，江西全省掀起了防治血吸虫病的热潮。

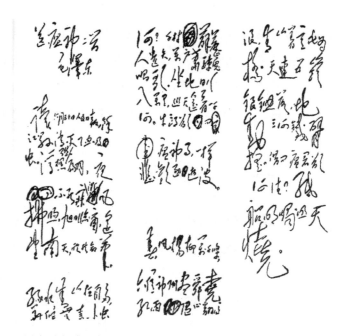

毛泽东手书《七律二首·送瘟神》。

余江县广大群众开展消
灭血吸虫病活动的情景。

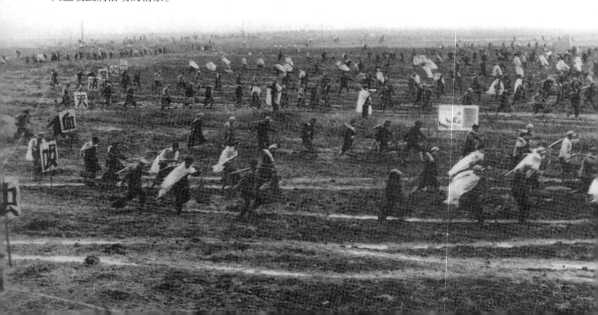

"江西同志顾全大局"

三年困难时期，江西粮食在内销和外调方面全面告急。尽管如此，江西仍是承担国家粮食调配任务的一个大省。江西全省干部群众坚持国家利益至上的指导思想，克服困难，顾全大局，继续承担调粮出省的重任。为确保外调粮源不出问题，

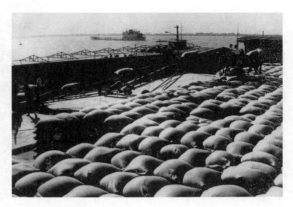

江西准备外调的粮食。

中共江西省委、省人委迅速作出了统一指挥、统一行动的决定，并一再向中央表示：江西"宁可自己少吃一点，也要保证支援上海"等缺粮省市。全省人民积极响应，踊跃参加粮食集运。在集运高潮中，全省参加粮食集运的人数高达百万，组织包括南京军区、福州军区、粮食部派来江西集运粮食的汽车和机关、部队、工矿、企事业单位及社队的汽车、拖拉机4600多辆和大小船舶2.1万艘投入粮食集运。历史上从未运出粮食或很少运出粮食的崇义、全南、乐安等县亦组织劳力集运粮食。其动员面之广、难度之大、耗资之多，在江西运粮史上从未有过。除了粮食，全省各地在全国一盘棋优先保重点的思想指导下，把更多更好的生铁、煤炭、木材等建设物资调往上海、武汉等地，全力支援国家重点建设。仅1960年上半年，全省外调物资比上年同期生铁增长55%，木材增长93%，煤炭增长25%。三年困难时期，江西全省累计外调粮食43.5亿斤、食油1.53万吨、生猪29.56万头、家禽近100万只、鲜蛋1721吨、木材235.24万立方米，成为当时全国调出粮食最多的两个省份之一。毛泽东盛赞"江西同志顾全大局"。

吉水县八都钢铁厂为
支援上海炼钢正在装运生
铁。

国营大茅山综合垦殖
场花桥分场各林场生产的
大批毛竹梢准备运往上海
等地。

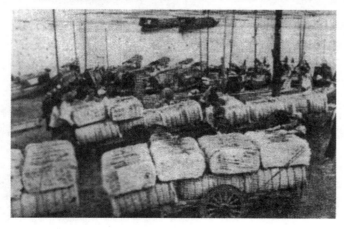

各地农村社员向国家
交售的新棉正源源不断运
往城市支援纺织工业。

三、曲折前行

>>>

1966年5月，中共中央政治局扩大会议在北京召开，"文化大革命"进入全面发动阶段。此后十年间，江西国民经济遭受严重破坏。

1968年10月，江西省革命委员会作出干部下放农村插队落户的决定。全省30余万干部、教师、医务人员、职工及家属下放农村插队落户。年底，全省各地掀起知识青年上山下乡的热潮。

1975年，邓小平重新担任中共中央副主席、国务院副总理，开始主持中央日常工作，对被搞乱了的各条战线进行整顿。江西按照中央部署，以铁路运输为突破口，对各个领域开展整顿，给饱受动乱之苦的人民带来了希望。

1976年，周恩来、朱德、毛泽东相继逝世。江西各地广大干部群众沉浸在巨大的悲痛之中，并举办各种形式的悼念活动。10月6日，"四人帮"反革命集团被粉碎，"文化大革命"宣告结束。"文化大革命"期间，虽然各种政治运动接连不断，但是，富有光荣传统的江西人民并没有动摇过对中国共产党和社会主义的坚定信念。在极其困难的环境里，他们坚守各自的岗位，努力工作和生产，使江西社会主义建设事业在某些部门、某些行业、某些领域仍然取得了一定进展。

干部下放，知青下乡

　　知识青年上山下乡是共和国历史上的一件大事。它发端于20世纪50年代中期，60年代初掀起初澜，"文化大革命"期间形成席卷全国的高潮，至1978年调整政策，1981年停止动员，前后历时长达27年之久，堪称中华人民共和国成立以来历时最久的一场由政府组织的社

1968年10月，军民热烈欢送干部上山下乡。

1973年11月，在南昌八一广场举行省市人民群众欢送知识青年上山下乡大会。

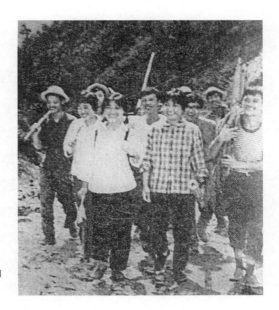

下放知青在井冈山
水电站参加劳动。

会活动。1968年10月4日，江西省革命委员会常委会议作出干部下放农村插队落户的决定。随后，全省有干部7万、教师5.3万、医务人员1.2万、职工1.6万、家属15.5万，共30.6万人下放农村插队落户。1968年12月22日，《人民日报》发表了毛泽东的指示："知识青年到农村去，接受贫下中农的再教育，很有必要。"江西各地随即掀起知识青年上山下乡的热潮。许多上海、北京的知识青年也到江西农村插队落户。1968年冬，中共中央办公厅在江西进贤县建立"五七"干校。外交部、地质部、轻工业部、卫生部、清华大学、北京大学等也相继分别在上高、峡江、分宜、南昌等县建立"五七"干校，大批干部被下放到干校劳动。后来，随着"文化大革命"的结束，上山下乡的人数逐步减少，而自动返城和要求返城就职就工的人数日益增多。1981年10月，全国有计划的动员安置工作基本结束。至此，延续了20多年的城镇知识青年上山下乡成了历史。

1975年全面整顿

1975年初，根据邓小平提出的"全面整顿"的方针，江西从铁路系统开始，着手全面整顿。邓小平特别关注南昌铁路局的事，他一针见血地指出，南昌铁路局的问题是闹派性的人搞的。在开展铁路整顿过程中，中共江西省委按照邓小平的讲话和中央九号文件精神，要求省级机关、南昌市和其他有关地区的干部群众都要支持铁路搞好安定团结，搞好运输生产，绝不允许任何人到铁路去串联，去搞派性，并有针对性地提出了方针政策，成为江西整顿铁路秩序、解决铁路阻塞、搞好铁路运输生产的武器。整顿后的南昌铁路局出现了多年未见的畅通无阻、安全准点的新气象。

浙赣铁路在开展运输大会战中的繁忙景象。

此外，江西还着重抓了煤炭、电力、钢铁几个重点行业和企业的整顿，取得显著成效，江西国民经济明显回升。

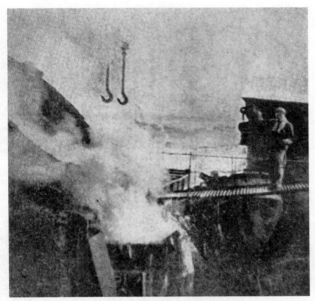

南昌钢铁厂通过整顿，开展热装炼钢试验，生产呈现勃勃生机。

通过整顿，针织厂女工超额完成生产任务。

庆祝粉碎 "四人帮"

1976年，周恩来、朱德、毛泽东相继逝世，全国人民沉浸在巨大的悲痛中。"四人帮"反革命集团加快了篡党夺权的步伐。江西造反派围攻、游斗省委领导，重新挑起武斗。关键时刻，中共中央执行党和人民的意志，一举粉碎了"四人帮"，造反派篡党夺权的阴谋也跟着灰飞烟灭。1976年10月23日，在南昌，省、市军民30万人隆重集会，庆祝粉碎"四人帮"的历史性胜利。历时十年的"文化大革命"结束。

1976年10月23日，省、市军民30万人隆重集会，庆祝粉碎"四人帮"。

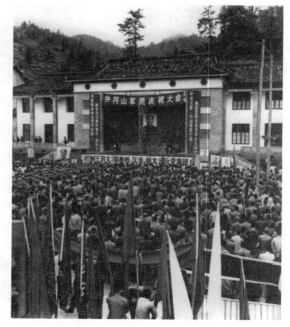

井冈山军民欢呼粉碎"四人帮"。

艰 难 发 展

"文化大革命"期间，全省经济在遭到极大破坏的情况下艰难地发展着。在农业生产上，由于农村受到"文化大革命"的冲击相对要小，广大农民出于对党和社会主义的热爱，不断进行农田基本建设，改善农业生产条件，农业生产还是保持了比较平稳的增长。在工业生产上，中苏关系破裂后，为了备战和建设大后方，国家在江西布置了许多"三线"建设项目，这些项目的开工建设改善了江西的工业布局和工业结构，促进了全省工业的生产和发展。"文化大革命"期间，江西经济之所以能够曲折发展，其根本原因就是全省人民在党的领导下，采取各种形式对反革命集团进行抵制和斗争，就是广大工人、农民、知识分子以及解放军指战员坚守岗位，坚持生产和工作。

萍乡的颜龙安研究员1970年开始从事杂交水稻的研究，到1972年就在全国最早育出不育系，1973年又实现不育系、保持系、恢复系三系配套。此后，这些成果在国内得到较为普遍的推广。同时，农业科技人员同广大农民群众一起，通过培育和推广良种、改良土壤、提高耕作技术等，使农作物单位面积产量有了明显提高。1975年同1965年相比，全省粮食平均亩产量由274斤提高到364斤。1972年，萍乡市砚田生产大队亩产稻谷1938斤（双季），创造了当时全省粮食大面积单产的最高纪录。

颜龙安为水稻"把脉"。

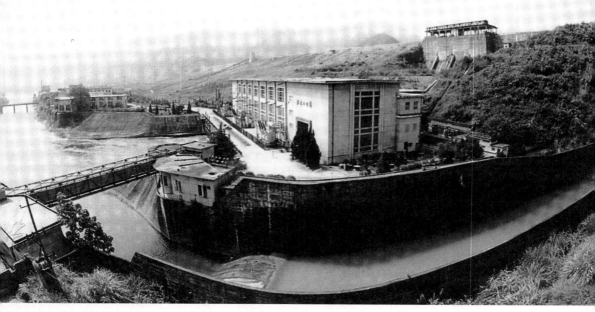

柘林水库。

　　柘林水电站1958年动工兴建，1972年蓄水发电，1975年建成，坝长590.7米，最大坝高62米，为全国土坝水库之冠，是一座以发电为主兼有防洪、灌溉、航运和发展水产事业等综合效益的大型水利水电工程。电站设4台4.5万千瓦机组，年平均发电量6.3亿千瓦时。水库发挥调蓄能力，下游抗洪能力由过去的不到10年一遇提高到50年一遇。可为几十万亩农田提供水源，50吨以下船舶可终年通航。库内浩浩平湖亦为发展养殖、旅游等事业提供了广阔天地。

1966年，德兴铜矿按日采选能力3500吨扩建。经冶金部批准，从第4季度开始进行6400吨日采选工程建设准备工作。1967年，南山露天采场开始建设，1970年建成投产。1969年6月，6400吨日选厂开工建设，1971年基本建成，年底形成年采选330万吨矿石的综合能力。

德兴铜矿架线式电机车运矿。

1970年3月，江西地质局909大队在会昌县周田村找到了大盐矿，结束了江西不产盐的历史。9月2日，毛泽东在庐山召开的九届二中全会上亲笔批示："江西找到了大盐矿，储量十九亿吨，可能不止此数，印发全会各同志。这是一件大好事，应该宣扬。"为了纪念毛泽东"九二批示"，江西省革委会于同年10月1日在会昌周田公社召开命名大会，将盐矿

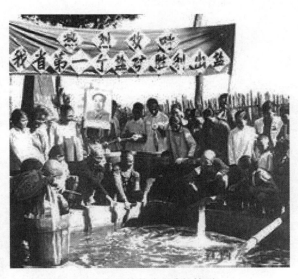

人们看到盐矿盐水涌出时激动万分的情形。

正式命名为"江西九二盐矿"。

1971年12月，江西八面山汽车制造厂在生产条件极差的情况下试制成功全省第一辆12吨重型载重汽车。这辆汽车具有速度快、载重量大、耗油少、牵引力强、爬坡性能好的特点。

江西八面山汽车制造厂制造的12吨载重汽车。

1974年9月，我国自行设计、自行制造设备、自行安装的年产万吨维纶的现代化联合企业——江西维尼纶厂抽丝一条生产线投料试产，一次成功，生产出合格维纶。

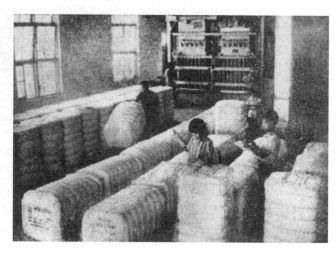

江西维尼纶厂工人生产的维纶产品。

　　1970年10月1日，江西电视台建成开播，台址设在省革委第二招待所七楼。电视发射机1千瓦，4频道播出。上午9时，电视台成功地转播了北京天安门广场群众庆祝建国21周年游行实况。

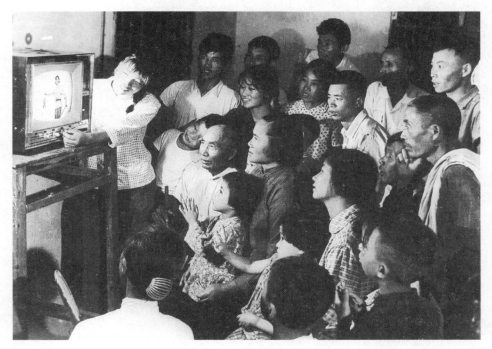

电视进山村。

恢 复 高 考

　　1977年12月3日至5日，江西举行恢复高考后的第一次文化考试。参加这次考试的共计32.8万人，是新中国成立28年里前所未有的。当年共录取1.8万余人（含中专），其中省内的江西省共产主义劳动大学（1980年11月更

1977年，全国恢复高考。图为被中国科技大学录取的3名临川一中学生。

名为江西农业大学）、江西大学、景德镇陶瓷学院、江西医学院、江西中医学院、赣南医学专科学校、江西师范学院（包括上饶、九江、宜春、抚州、井冈山、南昌等6所分校）和赣南师范专科学校等10所高校共招收新生6193人。1978年，招生考试改由全国统一命题，当年省内高校共录取新生11475人，录取率为6.43%。这一年，江西师范学院、江西共产主义劳动大学还恢复了研究生招生工作，中国古代文学、中国古代汉语、有机化学、植物病理学、昆虫学等5个专业共招收研究生17名。

贰

赣水涌动改革潮

| 1978—2012 |

改革开放是决定当代中国命运的关键，是实现"两个一百年"奋斗目标、实现中华民族伟大复兴的必由之路。1978年12月，中共中央召开十一届三中全会，决定全党工作的重点转移到社会主义现代化建设上来，在思想上、政治上和组织上全面恢复和确立了马克思主义的正确路线，实现了新中国成立以来党的历史的伟大转折。

党的十一届三中全会之后，江西紧密联系实际，明确把工作重点转移到社会主义现代化建设上来，大力推进改革开放伟大事业。在发展战略上，从20世纪80年代初到90年代初，省委、省政府从农业大省的思路出发，区域发展战略主要是以农业农村建设为重点，围绕如何发挥农业资源优势，带动全省经济全面发展。90年代，特别是邓小平南方谈话以后，江西省在加快改革发展和建立社会主义市场经济体制的主题下，坚持以邓小平理论为指导，进一步加快了改革开放的步伐，推进全省工业化进程，明确提出了"立足农业，主攻工业"的发展思路。跨入新世纪以后，中国改革开放进入了加速期，在"三个代表"重要思想指引下，江西紧紧围绕"在中部地区崛起"的奋斗目标，以加快工业化为核心、大开放为主战略，对接长珠闽、联结港澳台、融入全球化，积极探索加快改革发展的新路，推进全省改革开放事业向纵深发展，全省经济社会发展步伐明显加快，取得了令人鼓舞的显著成就。在深入贯彻落实科学发展观的进程中，江西确立了"生态立省、绿色崛起"

的发展战略。这些发展战略的实施，促进了江西区域协调发展新格局不断优化，有力地推动了江西经济持续快速稳定发展。

江西经济发展成就显著。从1978年到2012年，按可比价格计算，国内生产总值增长了43.79倍，达到12948.5亿元；人均国内生产总值由1978年的276元增加到2012年的28851元，增长104.5倍；财政收入大幅度增加，比1978年增长151.6倍，全省财政收入达2046亿元。

江西农业改革卓有成效，农村经济全面发展。截至2012年年底，粮食总产量达到417亿斤，全省有国家级农业龙头企业40家，省级以上农业龙头企业627家，销售收入达1850.4亿元，全省规模以上农产品加工企业发展到3002家，销售收入2320亿元。通过深入推进社会主义新农村建设，农村面貌发生了巨大变化。

江西工业生产迅速增长。截至2012年，全省全部工业完成增加值增加到5854.6亿元，工业占生产总值的比重上升到45.2%，工业对经济增长的贡献率上升到66.6%；全省规模以上工业增加值增加到4885.2亿元；规模以上工业实现主营业务收入22267.6亿元，有色金属冶炼加工业、化学制品制造业、非金属矿物制品业、农副食品加工业等6个行业主营业务收入过千亿元。工业园区从无到有，全省共有94家省级以上工业园区，位列全国第4，工业园区主营业务收入、利润、利税分别为16190.4亿元、1010.3亿元、1632.8亿元，年主营业务收入超百亿元的园区达59家。

江西第三产业发展迅速，经贸交往繁荣活跃。截至2012年，第三产业实现增加值4460.8亿元，对经济增长的贡献率达到28.4%，在三次产业结构中占34.5%。全省实际利用外资68.24亿美元，省内具有世界500强投资背景的企业达51家。外贸进出口总额达到334.09亿美元，其中出口总额达251.11亿美元。

江西基础设施建设取得丰硕成果，城乡面貌发生可喜变化。铁路建设得

到较快发展。截至2012年底，通车里程突破4000公里，基本形成了东西与南北贯通、干线与支专线配套的"大十字"形铁路运输网；高速公路建设创造了"江西速度"，通车里程达到4260公里，升至全国第8位，基本形成全省"三纵四横"高速公路主骨架网络，全省通高速公路的县（市、区）增加到98个，出省主通道20个。开通运营全国第二条城际铁路——昌九城际高速铁路，江西实现了高速铁路零的突破。

江西人民生活水平显著提高。2012年，城镇居民人均可支配收入19860元，比1980年增长43.9倍。农村人均纯收入由1978年的140.7元提高到2012年的7828元，增长55倍。居民储蓄存款大幅增长，2012年末城乡居民储蓄存款已达1454.15亿元，比1978年末的4.16亿元增长350倍。

江西科技、教育、文化、卫生、体育事业蓬勃发展，社会全面进步。科教兴国战略得到实施，科学技术水平不断提高，教育事业健康发展，人民文化生活日益充实，精神文明建设硕果累累，城乡医疗卫生条件明显改善，体育战线取得可喜成绩。

一、改革起步

>>>

1978年，以关于真理标准问题的大讨论以及12月召开的党的十一届三中全会为标志，中国改革开放的大幕正式拉开。江西和全国各地一样，认真开展了真理标准问题的大讨论，召开会议传达贯彻党的十一届三中全会精神，并联系江西实际，着重研究和部署把党的工作着重点转移到社会主义现代化建设上来。

江西实行工作重心转移

1979年1月，中共江西省委召开由县以上党政军负责人参加的常委扩大会议，传达党的十一届三中全会精神，研究和部署推进江西工作重点转移、加快社会主义现代化建设的

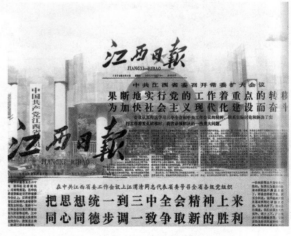

《江西日报》刊发与工作重点转移的相关文章。

问题。同时明确进一步落实党的政策，平反冤假错案，调动一切积极因素。这次会议掀起了全省学习贯彻党的十一届三中全会精神的热潮，成为动员全省人民投入社会主义现代化建设和改革开放的重要开端。江西以党的十一届三中全会精神为指针，围绕工作重点的转移，重点开展了集中力量进行经济建设，继续深入开展真理标准问题大讨论，继续进行拨乱反正，整顿和建设领导班子等四个方面的工作。这一系列工作的完成，恢复和发扬了党的实事求是的优良传统，有效化解了社会矛盾，调整了社会关系，调动了各方面积极因素，江西人民焕发出极大的热情，为建设社会主义贡献自己的力量。

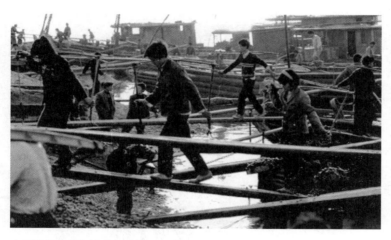

农民聚集在赣江边参加建设。

家庭联产承包责任制的推行

江西的农业历来在全国占有重要地位。但是，在1978年以前，全省农业生产一直在低水平上徘徊。农村集体经济薄弱，农业现代化水平十分低下，农民购买能力十分脆弱，温饱问题始终没有得到根本解决。改革与农村生产力不相适应的生产关系已经成为新时期发展农村经济的当务之急。

70年代末的江西，与全国大多数地方一样，还比较贫穷，物资也比较贫乏，许多商品需要凭票才能供应。买粮要有粮票，买油要有油券，买布要有布票，买糖要有糖券，连理发都要有理发票。虽然物资缺乏，但人民群众的精神面貌仍然是积极向上的。

江西省布票。

九江市油券。

九江市居民糖票。

九江市工人理发厅中心店理发票和居民糖票。

南昌县肥皂票。

南昌县收蛋卖糖专用糖券。

遂川农村粮食供应证。

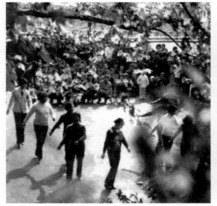

街头文艺表演。

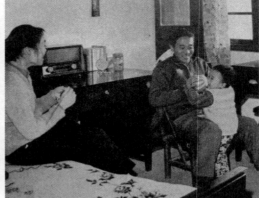

共青城的一家三口。

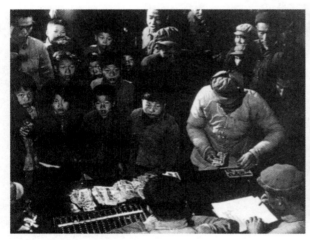

宁都县会同公社山下生产队分红。

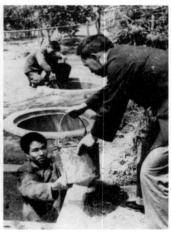

农民在修建沼气池。

　　改革首先在农村取得了突破性进展。家庭联产承包责任制的推行，被称为农村继土地改革之后的"第二次革命"。它充分调动了广大农民的生产积极性，极大地促进了农村生产力的解放，促进了农村社会的更新和农业生产的发展。摆脱束缚的农民兴修水利，支援建设，修建沼气，到处都可以看到他们热火朝天的劳动景象。

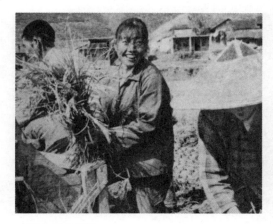

农民打稻谷情景。

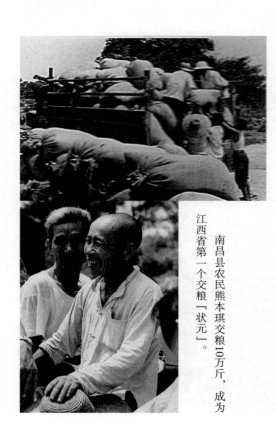

江西省第一个交粮「状元」。

南昌县农民熊本琪交粮10万斤，成为

1982年，责任制在广度和深度上又有了扩展。到年底，全省实行包干到户的生产队已占89.8%，包产到户的占4.3%，专业承包、联产计酬的占0.2%，包产、包干到组的占0.3%，定额包工的占0.3%。也就是说，全省94.9%的生产队实行了联产承包责任制，其中家庭联产承包责任制占94.1%。家庭联产承包责任制充分调动了广大农民的生产积极性，极大地促进了农村生产力的解放。1984年，全省实现农业产值66.55亿元，比1978年的36.48亿元增长将近一倍，农民人均收入由1978年的140.7元增加到334.11元。喜获丰收的农民踊跃向国家卖余粮，积极支援国家四个现代化建设。

随着粮食生产连年丰收和农村物资的逐渐丰富，农产品流通领域更为广阔，农业科技应用范围更为扩大，农田水利建设方兴未艾，农业机械化发展速度加快。

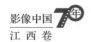

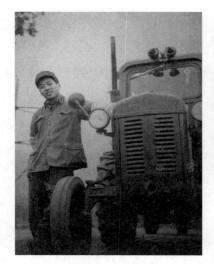

江西生产的"丰收-27型"方向盘式拖拉机。

新干县拖拉机车队。

1978年2月，国务院批准江西共产主义劳动大学总校列为全国重点高等院校。1980年11月，该校更名为江西农业大学。江西共产主义劳动大学建校以来，共培养毕业生22.4万人，建校舍73万平方米，开垦水田4.8万余亩，经营果园山林36万余亩，生产粮食3.6亿斤，总收入4.5亿元。

江西共产主义劳动大学南城分校农技班师生在收割水稻。

江西农业大学的现场教学。

城市经济体制改革启动

与农村改革风起云涌相呼应，江西城市经济体制改革也从多方面开始试点探索，这一时期城市改革以扩大企业自主权为重点。

1979年10月，江西确定在34个盈利企业进行扩大生产经营自主权的试点工作。1980年5月，省政府又选定69个国营工交企业作为扩大企业自主权第二批试点单位，并决定实行国家规定的利润留成新办法，即由全额利润分成改为基数利润留成加增长利润留成。这样，全省扩权试点企业扩大到103户，占全省纳入国家预算工业企业总数的8%。到1980年年底，试点企业总产值平均比1979年增长14.6%，实现利润增长27.4%，上缴利润增长20.2%，产值和利税增长幅度均高于全省企业的平均增长幅度。1981年，省政府决定在全省工业企业中普遍推广，并制定了《关于进一步搞活大中型企业的暂行规定》等文件，促进了企业生产的发展和经济效益的提高。

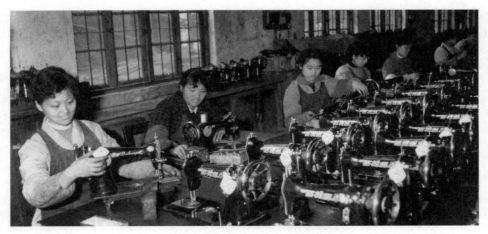

南昌缝纫机厂工人千方百计增产"百花"牌缝纫机，供应城乡市场。

南昌1路电车通车。

　　1978年，国家为安置城镇无业人员、返城知青和就地转移农村剩余劳动力，允许城镇恢复和发展一部分个体经济。1980年10月，省委提出适当发展不剥削他人的城镇个体经济，解决城镇劳动力的就业问题。1981年10月，省政府要求进一步清除"左"的思想影响，克服对恢复和发展个体经济的错误认识和等待观望的态度，拟定发展规划。随着政策的放宽，全省个体私营经济迅速发展起来。到1982年，全省个体工商户由1978年的不足9000户发展到近5.9万户。

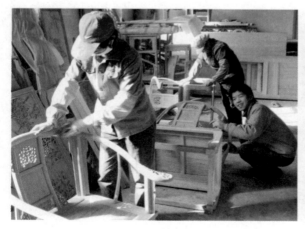

南城县株良镇仿古建筑行业。

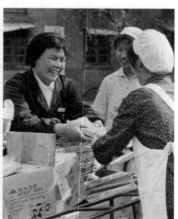

热情的店员。

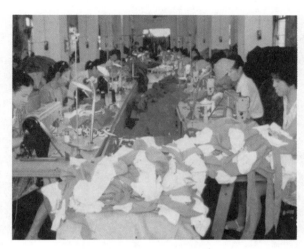

创办于1980年的集体企业——向塘燕燕童装厂。

随着经济的不断搞活，城市面貌也不断发生新变化。1978年，江西省政府、南昌市政府决定兴建"南昌八一起义纪念塔"。1979年，八一南昌起义纪念塔建成，成为八一广场的新地标。

正在兴建的"南昌八一起义纪念塔"。

群众喜添洗衣机。

用自行车接新娘。

这时候的城市，无论是省城还是县城，都是那么的朴实无华，没有多少高楼大厦，但到处显露出勃勃生机。爱美的女青年烫起了卷发。自行车、缝纫机还是稀罕物，南昌的小伙子用自行车接新娘，这在当时还是一件很时髦的事情。家用电器也逐渐走进了市民的日常生活。

对外开放的起步

1979年，国家对外经贸活动的管理体制进行逐步调整，管理权限由中央向地方转移，以政府主导、企业为主体的对外经济活动局面开始形成。在此背景下，省委、省政府开始逐步恢复对外经济活动。1979年1月，江西省首家工贸结合的省机械设备进出口公司成立，其后，农贸、技贸结合的进出口

公司和出口产品基地也先后建立，出口产品逐渐以制成品和精加工制成品为主，进出口商品结构得到优化。

改革开放后，江西的贸易伙伴不断增多，先后开启与欧美日等国家和地区的友好往来与经济技术合作的大门，并与世界五大洲的许多国家和地区保持着经贸关系。1979年6月，江西援建阿拉伯也门共和国公路组承包省交通厅在国

景德镇瓷器水运场景。

1980年4月，九江港被国家正式定为一类对外贸易港口。

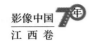

外的第一个工程——"六一三"转盘公路工程，为国家赚取24万美元外汇。1980年，成立江西省进出口管理委员会、省外资管理委员会和由省援外办公室改称的省对外经济联络办公室，分别负责管理全省进出口、利用外资、引进技术、对外承包工程和劳务合作以及援外等工作。南昌手表厂最早成交产品补偿项目，开辟江西"三来一补"项目建设。1980年4月，九江港被国家正式定为一类对外贸易港口，结束了江西只能"借港出海"的历史。1980年9月，九江炼油厂首批3000吨石油出口日本，是江西石油产品有史以来第一次进入国际市场。1981年6月，江西在香港最早开办非贸易性企业——华港（中国）建筑工程综合有限公司。1981年11月，向伊拉克鲁迈拉石油液化气加压站派出205名劳务人员，这是江西省首次向国外输出劳务。

二、探索推进

>>>

1982年，党的十二大制定了全面开创社会主义现代化建设新局面的奋斗纲领，中国的改革开放由此全面展开。十二届三中全会通过的《关于经济体制改革的决定》，标志着中国的改革开放进入了以城市为重点的经济体制改革新阶段。在这个阶段，江西按照中央决策部署，深入推进农村改革和城市经济体制改革，并从经济领域逐步扩展到其他各个领域，对外开放的格局初步形成，改革开放的深度和广度不断推进。在推进各项改革、逐步扩大开放的实践中，江西不断积极探索适合省情的经济发展新路子，社会各项事业成效明显。

画好山水画，写好田园诗

在国民经济全面恢复和加快发展的背景下，1982年1月，省委、省政府依据全省的农业资源优势和农业在全省经济中的基础地位及巨大潜力，特别是农业产业结构迫切需要调整和优化的实际情况，作出"画好山水画，写好田园诗"的战略决策。11月，初步形成发挥资源优势、理顺各种比例关系、建立合理协调经济结构的经济发展思路。

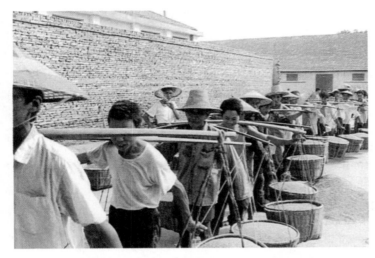

农民踊跃交售公余粮。

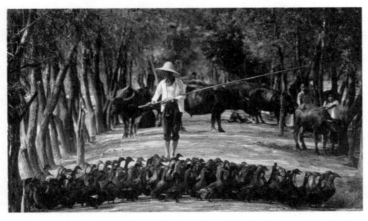

鄱阳湖畔赶鸭人。

　　1984年，江西粮食生产创历史最高水平，超过300亿斤。丰收的农民不忘国家，纷纷送公粮，交余粮，支援国家建设。腰包鼓起来的农民已经不限于种粮食，他们办起了家庭养殖，种起了经济作物，搞起了其他副业。

　　适应农村经济发展和农产品流通的需要，省委、省政府决定除对关系国计民生的粮、棉、油、猪、木材等继续实行统购统派、执行指令性计划外，其余一律自由上市，多渠道经营。这一政策的实施直接推动了全省城乡贸易

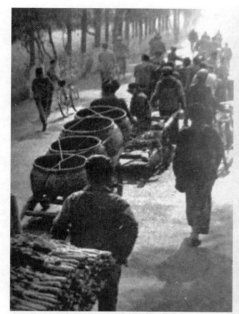

农民用板车运输。　　　　　　　　　　繁荣的农贸市场。

的繁荣和发展，农贸市场纷纷建立，农产品也日益丰富。

以1985年中央一号文件的颁布为标志，江西农村开始了新一轮改革，涉及农业与非农业、生产与流通、集体经济与非公有制经济各个方面。农业发展改变了单一发展粮食的状况，建起了农林牧副渔全面发展的大农业，传统农业逐步向现代农业转变。在党的十三大精神指引下，省委、省政府继续深化最初确定的画好"山水画"、伸长"两条短腿"的战略方针，主动适应沿海发展战略，实行"支持、接替、跟进"的六字方针，进一步确定"把江西经济大厦建立在现代农业基础上"的发展战略，实行农业开发总体战，向农业生产的广度和深度进军，推进农业工业化进程。1988年7月，省委、省政府宣布用5至7年时间，打一场农业开发总体战。水利是农业的根本和命脉，

参加兴修水利的一家四代。

90年代初，井冈山地区群众踊跃集资兴修水利。

养鸭专业户喂食鸭子。

江西四大农业工程。

一到冬天农闲时节，干部群众齐心协力修水利。以农户和农业产业化经营为主体进行农业和农村经济结构调整，不断向生产的广度和深度发展，"鹅鸭工程""蚕桑工程""红壤开发工程""吉湖开发工程"等开发项目相继启动，特色农业蓬勃兴起。万年的珍珠、乐平的蔬菜、南丰的蜜橘、信丰的脐橙、大余的板鸭、兴国的灰鹅、铅山的鳗鱼、广昌的白莲、泰和的乌鸡、修水的宁红茶、景德镇的板鸡等都逐步走上了产业化经营的道路。

乡镇企业应运而生

　　1984年3月1日，中共中央、国务院决定将社队企业改为乡镇企业，并提出要大力发展乡镇企业。省委、省政府要求各级政府清醒认识发展乡镇企业的重要性和紧迫性，力争有一个突破性的发展。至1984年年底，全省乡镇企业由1983年的4万多个发展到8万多个，乡镇企业总产值超过亿元的县（市、区）也由1个增加到7个。

　　1985年至1987年，省委、省

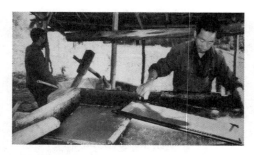

上犹手工造纸。

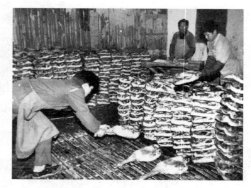

都昌火腿厂职工正在加工火腿。

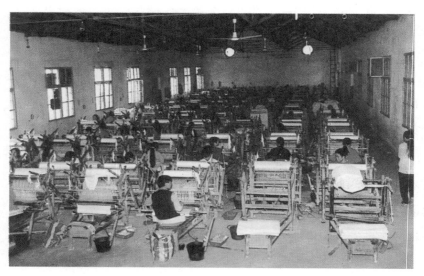

南昌县村办针织厂。

政府每年都召开全省乡镇企业工作会议，要求大力发展乡镇企业，并出台相关措施，支持乡镇企业发展。1988年3月，省委、省政府确定全省发展乡镇企业坚持"四轮驱动、各业并举、合理布局、择优扶持、注重效益、加速发展"的发展战略，贯彻"大发展、大提高"的工作方针。1988年4月19日，省委、省政府作出

进贤县文港镇兴旺的笔市。

《关于加速乡镇企业发展的决定》，要求解放思想、全省动员，推动全省乡镇企业迅猛发展。从此，乡镇企业被提到全面振兴江西经济的战略高度。

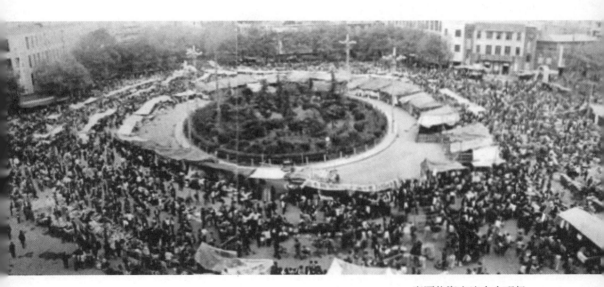

鹰潭物资交流大会现场。

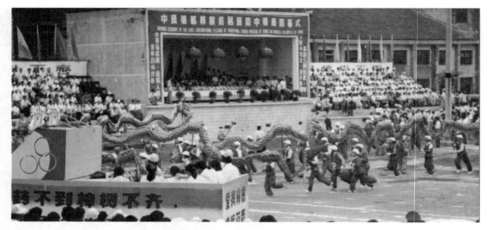

中国药都樟树首届国际中药节开幕现场。

1991年，全省集市贸易市场发展到2508个、专业批发市场400多个，典型的有樟树药材市场、景德镇陶瓷市场、鹰潭眼镜市场、九江粮食市场、抚州布匹市场、广昌白莲市场、南康服装市场、进贤文港皮毛市场等。进贤的文港镇，发展成为全国有名的毛皮批发市场。

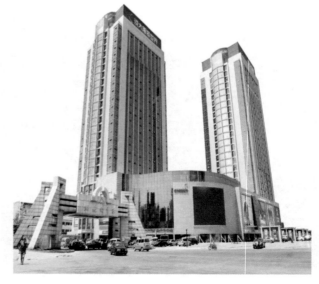

洪城大市场。

"五朵金花"竞相开放

江西矿产资源丰富，铜、钨、铀、钽铌、稀土被誉为"五朵金花"。其中铜的工业储量占全国的三分之一，居全国第一位。1979年6月，全国重点建设项目、最大的铜基地——江西铜业公司开始组建。1985年12月31日，中国规模最大的第一座采用世界先进闪速熔炼新技术的现代化铜冶炼厂——贵溪冶炼厂顺利出铜。这标志着江西铜基地第一期工程基本建成，形成了年产7万吨铜的采、选、冶综合生产能力，产量占当时全国铜产量的三分之一。

贵溪冶炼厂生产的阳极铜。

江西黑色、有色金属工业在全国也有一定优势。围绕提高产品加工深度，江西对钨加工业进行重点改造。1983年，引进日本钨丝生产技术和设备，一次试车成功，一年三个月收回投资，产品打入国际市场，结束了长期以来只能出口钨精矿的历史，被国务院列入重点基础企业。

为了进一步加快全省工业发展，改变长期以来工业基础差、实力弱的

局面，省委、省政府坚持以一批产业链较长、市场需求相对稳定、行业带动效应较强的产品为抓手，大力推进行业领域重点建设。发挥矿产资源优势，主攻铜、钨、钢铁等工业领域；狠抓钢铁龙头产品，跨入全国工业企业百强行列；引进生产技术，推动汽车工业发展；发挥传统陶瓷优势，形成配套齐全、结构完整的瓷业新基地。

1983年，江西汽车制造厂采用技贸合作方式，在国内率先引进日本五十铃汽车生产技术，开发生产出命名为"江铃"的1.25吨双排座轻型载货汽车。1989年，江西汽车制造厂跻身中国500家最大工业企业行列，江铃汽车成为江西机械工业重点发展的拳头产品，在国内轻型车行业居领先地位。

江铃汽车。

江西拥有新余钢厂、江西钢厂、南昌钢厂、洪都钢厂和萍乡钢厂5家大中型钢铁厂，在全国地方钢铁业中占有一定地位。新余钢厂的高炉锰铁产量长期位居全国第一，远销日本、泰国；江西钢厂生产的微细丝和卷尺钢带产量均占全国产量的三分之二，汽车离合器用热处理弹簧钢带产量占全国产量

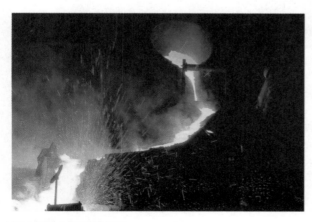

新余钢铁公司炼钢车间。

的40%。1987年，全省钢产量首次突破百万吨大关，成为全国地方钢铁年产钢超100万吨的4个省份之一；新余钢厂和江西钢厂进入中国100家最大工业企业行列。

景德镇陶瓷特别是工艺美术瓷是中国陶瓷的优秀代表。为了适应日益扩大的国内外市场需求，提高产品档次和创汇水平，景德镇大力实行技术改造，引进具有国际先进水平的制瓷工艺和生产线，发展日用瓷、工业瓷、建筑卫生瓷和美术陶瓷。1985年，仅日用陶瓷工业产值就高达2亿元，产品达到13大类、200多个系列、2000多种器型、3000多种花面，初步实现了由粗瓷向细瓷、由低档向中高档、由单件向配套、由品种单调向品种繁多的四大转变。景德镇瓷器也成为江西出口创汇的一项主要产品。

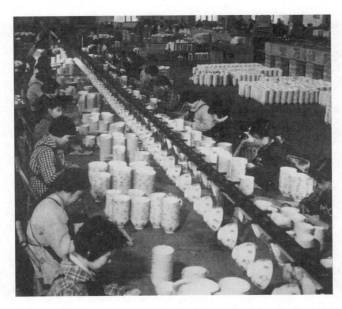

景德镇釉上贴花车间。

1985年，为贯彻落实"两个更大胆、一个略高于"的发展方针，全省工业围绕着20个优势产品进行外引内联，逐步形成了一批支柱性产业群体和集团。

江西果喜（集团）公司总裁张果喜向外商介绍雕刻产品。

在全国最大的羽绒制品企业——共青羽绒厂带动下，全省涌现50多家羽绒厂，1986年产值产量均位居全国首位，占据50%的国内市场，出口金额为全国羽绒产品的五分之一。余江工艺雕刻厂在余江乡村发展十多家分厂，在国内拥有2家中外合资企业和2个办事处，成为亚洲最大的木雕生产经营企业，产品行销65个国家和地区。

江西光学仪器总厂生产的"凤凰"牌系列照相机，质量始终位居全国同类产品之冠。1987年11月，凤凰照相机集团在上饶成立，这是全省第一家企业集团（后称江西凤凰光学仪器集团公司）。

凤凰光学仪器集团公司。

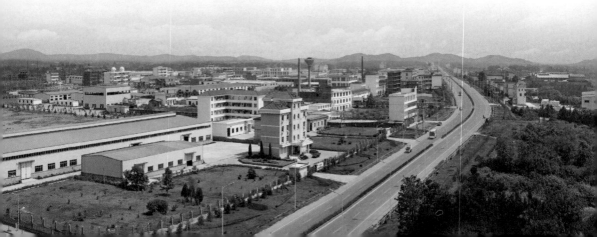

　　南昌飞机制造公司和昌河机械厂成为全国重要的航空工业生产基地之一。"江铃"轻型卡车、"上饶"客车、"昌河"微型汽车和旅游客车以及"洪都"系列摩托车等产品在全国市场备受青睐。江西水泥、赣新彩电、景德镇华意·阿里斯顿冰箱、"飞鱼"牌自行车、四特酒等产品都在国内市场享有良好声誉。

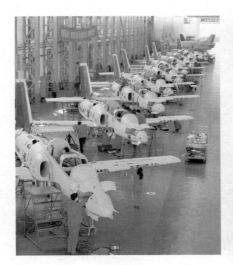

洪都航空飞机组装线。　　　　　　　　四特酒厂酒库。

华意压缩机总装车间。

基础设施逐步改善

在全省经济快速发展的同时，交通、通讯、能源等基础设施建设也获得较大进展。铁路方面，1983年，沙大线（九江沙河至湖北大冶）动工兴建。1984年5月，皖赣铁路建成通车，浙赣复线建设继续推进。1991年9月，由铁道部和鄂、赣、皖三省合资修建的九江长江大桥完成最后一个桥墩工程。九江长江大桥是当时长江上长度最长、跨度最大的桥梁。

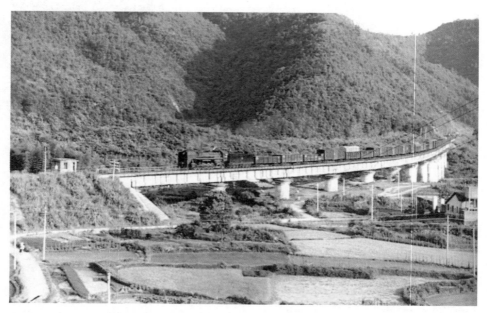

奔驰在皖赣线上的货物列车。

公路方面，以线路改造升级为重点。1982年，全省第一条高等级公路——105国道南昌至赣州公路改造为二级公路项目开工。随着改建工程的推进，逐步向南延伸至赣粤省界。到1985年，全省公路通车里程达31760公

正在修建的农村公路。

里，99.5%的乡镇和84%的行政村之间实现路网连通。

邮电与通讯业发展迅速，技术装备不断更新。继1979年开通全省第一条微波通信线路后，高速传真、特快专递、长话直拨、程控电话等服务项目陆续开办。1985年，南昌万门程控电话工程开工建设，1987年建成开通。

南昌市邮政大楼。

社会事业蓬勃发展

截至1990年底，全省小学发展到2.99万所，在校学生450.44万人，教职工23.86万人；初级中学2270所，在校学生154.83万人，教职工12.75万人；普通高校30所，在校学生5.66万人，教职工2.56万人。

教师指导学生进行化学试验。

江西运动员许艳梅在汉城奥运会女子10米跳台跳水比赛中为中国在该届奥运会上夺得第一枚金牌，也是江西获得的第一枚奥运金牌。国家体委、江西省人民政府发电致贺。

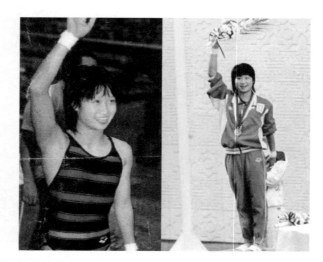

许艳梅夺冠。

　　滕王阁，江南三大名楼之一。历史上，滕王阁先后重建达29次之多，屡毁屡建。1989年10月8日，第29次重建的滕王阁胜利落成。

滕王阁重建纪念章。

　　从1979年至1992年，全省文艺工作者创作发表的电影剧本200多部，其中有55部被拍成电影。江西被《文艺报》《中国电影报》誉为"电影剧本创作冠军省"。《庐山恋》摘取1981年电影百花奖桂冠，成为江西首次获得全国性大奖的文艺作品。

《庐山恋》剧照。

戏剧艺术创新突破。从1986年起，全省每三年举办一次"玉茗花戏剧节"，连续推出一批优秀剧目。作为全省代表剧种，《邯郸记》《荆钗记》《还魂记》等赣剧新剧目率先走向全国和世界；《孙成打酒》《木乡长》《山歌情》《远山》等采茶戏和《长剑魂》《贵人遗香》等京剧荣获"文华大奖"等多个全国奖项。江西省杂技团创作的"滚动地圈""晃梯顶碗"等节目荣获国际、国内多个金奖。

江西省杂技团演出"晃梯顶碗"。

舞剧《瓷魂》。

南门北港

随着改革开放政策的相继实施，对外经贸活动管理体制逐步调整，我国对外交流活动日趋活跃，经济快速发展。在此背景下，省委、省政府出台系列政策，加快与沿海地区的开放政策接轨，逐步加强对外经济活动，进一步加强对外开放，推动全省经济全面发展。

1987年，省委、省政府提出"南门北港"区域发展战略，以推进全省对外开放的进程。作为江西的南大门，赣州是江西南部的政治、经济、文化中心。为抓住沿海地区全面开放战略的重大机遇，省委、省政府决定设立赣州经济体制改革试验区，把赣南推向对外开放的前沿阵地，使之成为名副其实的"南大门"。到1991年底，赣州全区利用外资项目117个，兴办"三资企业"82家，批准"三来一补"项目54项，开辟了黄金岭、金鸡岭等经

"南大门"赣州。

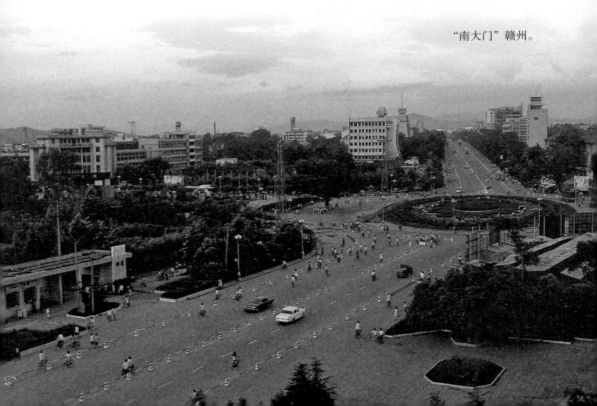

济技术开发区。作为北港的九江，是赣北的政治、经济、文化中心，是长江沿岸的重要"窗口"。九江的对外开放，沿着外贸港口建设和开放城市建设两条主线展开。1991年10月，九江港被国家辟为对外籍船舶开放的口岸，港口拥有码头15座，外贸货物已开通九江至日本、韩国、东南亚、欧洲地中海等地的直达和中转航线，散货年通过能力550多万吨，集装箱具备10万吨的年吞吐能力。江西的对外贸易发展迅速，货物进出口总额从1978年的0.71亿美元增长到1991年的7.66亿美元，年均增长20%以上。

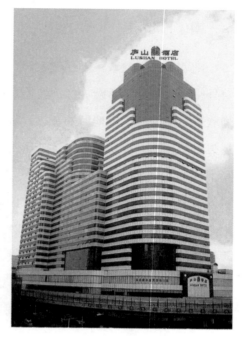

江西省第一家中外合资企业——庐山大厦。

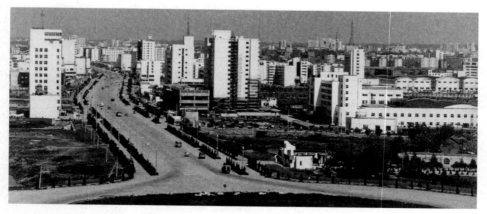

九江八里湖开发区。

三、世纪跨越
>>>

1992年邓小平南方谈话和党的十四大胜利召开，标志着中国改革开放和现代化建设进入新阶段。邓小平视察南方途中在鹰潭的谈话，成为江西改革开放的新起点。江西进一步解放思想，以建立社会主义市场经济体制为目标，深入推进经济体制改革，全方位扩大对外开放，实现经济社会等各项事业的新发展。

市场经济初步建立

党的十四大明确我国经济体制改革的目标是建立社会主义市场经济体制。省委、省政府以建立社会主义市场经济体制为目标模式，在建立现代企业制度、推进农村经济体制和经营机制改

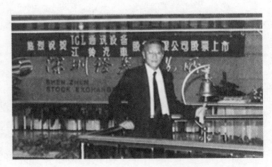

江西第一股"赣江铃"A股正式在深圳挂牌上市。

革、深化市场流通体制改革、促进非公经济发展等方面加快了步伐。

1993年11月，全省第一家上市公司江铃汽车股份有限公司通过股份制

改组正式挂牌运营。1995年，全省有104家企业进行现代企业制度的改革试点，其中新余钢铁有限责任公司被列为全国百家试点企业。

1992年5月，省政府发出《关于进一步搞活农产品流通的通知》，要求各地安排一定比例的资金用于市场建设。到1996年，有140多万农民直接或间接参与流通，农村市场90%以上的农民承担了60%以上农产品商品经营量，使得信丰脐橙、南丰蜜橘、宁都三黄鸡等一大批农产品走向全国。1996年，以于都籍农民为主的206户农民个体户在赣州市建起江西省第一家个体大型商城——龙都商城，商城占地3万平方米，有店面416个、住宅210套。1997年12月，江西首次开通农产品"绿色通道"。

市场上的农用风车交易。

1992年4月，省政府颁布《江西省鼓励扶持重点乡镇工业企业若干规定》，全省乡镇企业实现跳跃式增长。1993年1月，省委、省政府作出《关于加快发展乡镇企业的决定》，从资金、技术、人才、政策等方面为全省乡镇企业发展提供更多的支持和帮助，给乡镇企业发展注入更大的活力。1996年，全省乡镇企业工作会议通过《江西省乡镇企业1996—2010年发展纲要》。1998年，省委、省政府发出《关于进一步加快乡镇企业改革与发展的通知》，全力促进全省乡镇企业新一轮发展。1999年，全省乡镇企业实现总

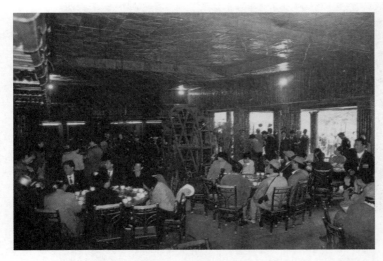

全部用竹装饰、充满竹文化气息的茶楼。

进贤李渡花炮厂。

产值1469.6亿元，比1990年增长8.9倍。

　　1992年9月，省委、省政府作出《关于继续鼓励发展个体和私营经济的决定》，把大力发展非公经济作为加快全省经济发展的一条重要途径和到20世纪末实现小康的一项重要措施。1994年8月，成立省个体私营经济领导小组，负责领导全省个体私营经济发展工作。1994年12月，省政府召开全省个

新干县赣中药材市场。

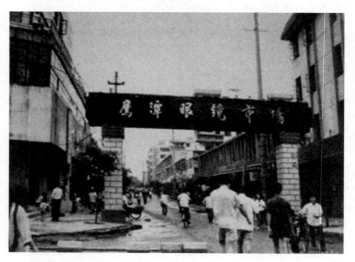

鹰潭眼镜市场。

体私营经济工作会议暨表彰先进会议，确定三年发展目标。2000年3月，省委、省政府印发《关于进一步加快全省个体私营经济发展的决定》。到2000年底，全省有个体工商户、私营企业62万户，从业人员187万人，实现年总产值223.9亿元，年纳税额超过30亿元。

　　昌九工业走廊经过十余年的建设，产业基础、发展环境、经济实力均跃上新台阶，不仅大大强化了南昌、九江两个全省最大的工业城市的辐射功能，并且对全省跨区工业经济布局产生了重要影响。汽车制造成为重要的产业支柱，1998年全省生产汽车12.2万辆。

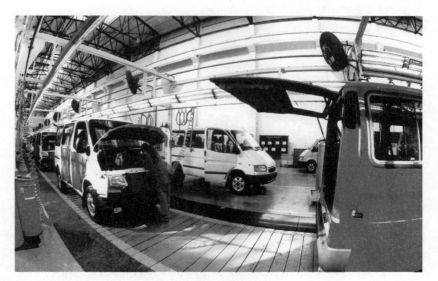

全顺汽车生产线。

　　改革开放以来，江西国防工业积极实行"军转民"，1998年民品产值已占总产值的90%以上。石化工业发展迅速，形成了具有自己特色、门类比较齐全的体系，1998年石化工业总产值比1978年增长6.3倍。冶金工业奋力崛起，江西钢铁从无到有，成为全国地方钢铁企业年产钢突破100万吨的第四个省。贵溪冶炼厂是全国最大的铜冶炼厂，年生产能力20万吨。建材工业不断壮大，从只能生产砖瓦开始到可生产高标号水泥、建筑陶瓷、玻

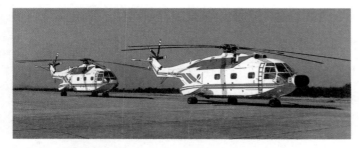

直9直升机。

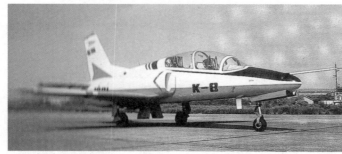

K8教练机。

江中草珊瑚生产线。

璃、人造水晶等40多个品种。医药工业新品迭出，
经过几十年的努力，已可生产抗生素、维生素、磺
胺药、激素、生化药等化学原料药品70多种、制剂
500多种、中成药600多种、医疗器械120余种。

景德镇现代化瓷器生产线。

江西省为庆贺香港回归，特制瓷板画《紫归牡怀图》赠送香港特区政府。

陶瓷工艺再放异彩，景德镇陶瓷生产技术水平不断提高，产品不断出新，以"薄如纸、明如镜、白如玉、声如磬"等特色享誉中外。

邓小平南方谈话后，全国对外开放步伐进一步加快。省委、省政府审时度势，于1992年7月作出《关于进一步扩大对外开放加速经济发展的决定》，对全省新一轮对外开放作出具体部署。建立开放开发区作为扩大对外

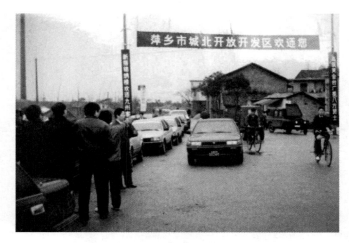

萍乡城北开放开发区。

开放和招商引资的标志性办法在全省推广。规划面积近80平方公里的南昌市
昌北开放开发区正式成立。至1992年底，全省共有各类开发区31家，其中，
经国家批准的开发区1家，经省政府批准的开发区10家，经各地（市）政府
批准的开发区20家。

山江湖工程

江西对山江湖的认识始于20世纪80年代初，山江湖开发治理工程从1983
年就已起步。1985年，形成了以"治湖必须治江，治江必须治山，治山必须
治穷"为内涵的系统工程观和山水综合治理的基本思路。1990年，完成《江
西省山江湖开发治理总体规划纲要》。1991年12月，省七届人大常委会第
二十五次会议审议并批准了《计划纲要》。1992年6月，该工程由国家列为
区域持续发展的典型，选送至在巴西召开的世界环境与发展大会。1994年7
月，该工程被列入《中国21世纪议程》首批优选项目。2000年，代表中国入
选德国汉诺威世界博览会参展。山江湖工程的实施，极大地改善了江西的生
态环境，推进了江西区域可持续发展的进程。

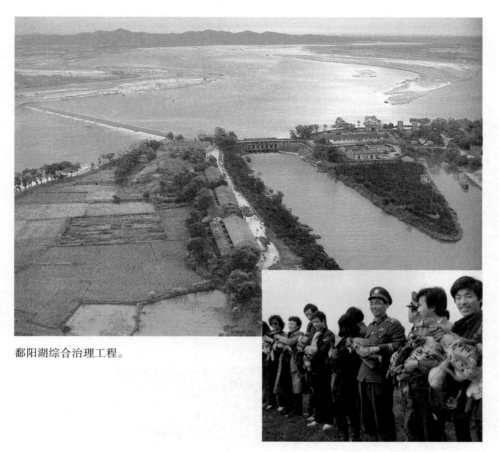

鄱阳湖综合治理工程。

鄱阳湖自然保护区把被偷猎的白额雁放归大自然。

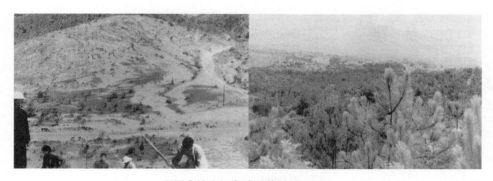

兴国实施山江湖治理前后对比图。

南昌大学的组建

1993年3月中旬，国家教委正式批准江西大学、江西工业大学合并，新校名定为"南昌大学"，标志着江西省第一所综合性重点大学成立，开创了全国高等教育体制改革的先河。1997年，学校被列为国家"211工程"重点建设大学。2004年教育部和江西省人民政府签署共建南昌大学协议。2005年，南昌大学与江西医学院合并组建新南昌大学。

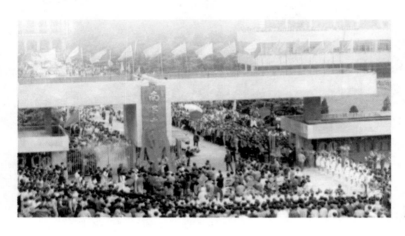

南昌大学揭牌仪式。

98 抗 洪

1998年，长江流域发生了自1954年以来又一次全流域性大洪水，洪峰水位之高、持续时间之久历史罕见。省内赣、抚、信、修、饶五大河流相继超过历史最高水位。面对异常严峻的抗洪形势，全省上下同仇敌忾勇斗洪魔，300余万军民紧张战斗在抗洪第一线。8月7日，长江九江大堤发生决

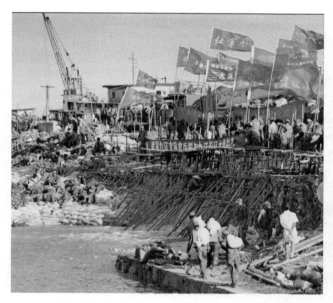

决口合龙盛大场面。

解放军战士背老妇人向高处转移。

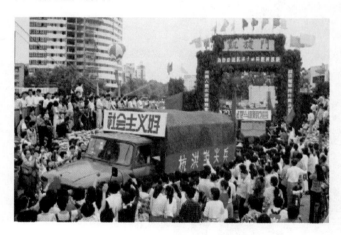

市民热烈欢送抗洪官兵。

口。在党中央的关心支持下，成千上万的部队源源不断开往九江，3.2万解放军指战员用自己的血肉之躯构筑起长江大堤上的新长城。在全体军民的共同努力下，12日18时，长江九江大堤堵口成功。

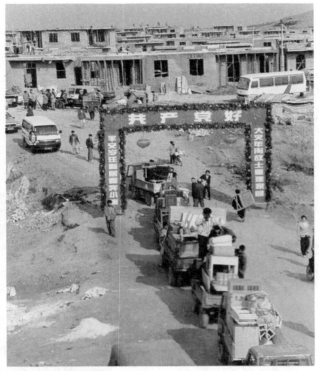

大灾大干，大灾大治。98洪水过后，全省实施平圩行洪、退田还湖，移民46.75万人，移民生计得到妥善安置。上万名机关干部分赴乡村，与灾区群众齐心协力恢复生产，重建家园。

灾民喜搬新家。

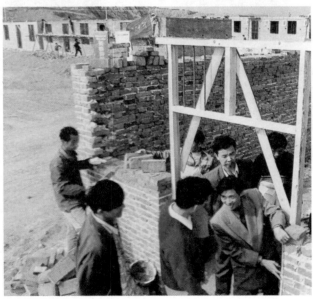

机关干部帮助灾民重建新居。

京九铁路在江西全线贯通

1996年建成通车的京九铁路，从北至南穿越江西26个县（市、区），在江西境内长达720公里，占全线总长近三分之一。江西成为京九线通车里程最长、辐射面积最大的区段。京九铁路全线贯通，恢复了江西在近代以来失落已久的全国南北通衢的交通优势，结束了江西中南部广大地区无铁路的历史，从根本上改善了江西的交通条件。京九线与浙赣线构成"大十字"形交通枢纽，江西的区位优势和在全国开放开发格局中的战略地位得到增强。1998年全省铁路营业里程2197公里，比1949年增加1468公里。高速公路建设也提上日程，高速公路里程逐年增加。交通环境的改善，有力地促进了江西经济社会发展，人民生活开始迈向小康。

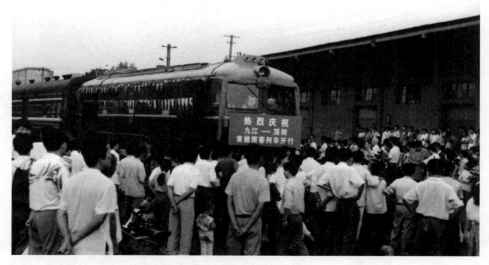

1996年9月1日，九江至深圳首趟列车开行在京九线上。

"井冈山站"成为革命老区的新景观。

温厚高速公路。

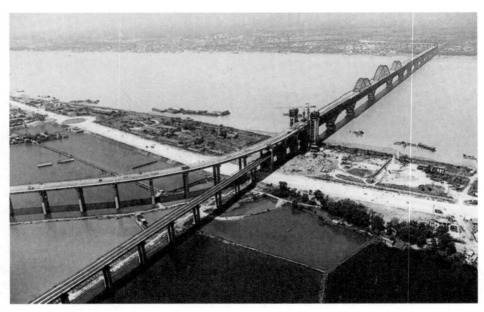

九江长江大桥。

四、建设小康

>>>

2001年中国正式加入世贸组织，2002年党的十六大提出全面建设小康社会的目标，中国的改革开放进入了加速期。江西紧紧围绕在中部地区崛起的奋斗目标，积极探索加快改革发展的新路，推进改革开放向纵深发展。

三个基地、一个后花园

2001年8月3日至5日，省委十届十三次全体（扩大）会议审议并原则通过《中共江西省委关于进一步解放思想加快发展的若干意见》，提出"三个基地、一个后花园"的战略构想。2001年12月，江西省第十一次党代会作出实现江西在中部地区崛起的战略决策。2004年3月，"中部崛起"写进了国务院政府工作报告，上升为国家战略。2004年9月，党的十六届四中全会提出促进中部地区崛起。2003年7月，江西省委十一届四次全会提出在坚持大开放主战略，坚持"三个基地、一个后花园"战略定位的同时，在更高的层面上、更广阔的范围内、更长远的目标下，对接长珠闽，融入全球化，全面提升对外开放水平。2005年11月，该战略决策扩充为"对接长珠闽、联结港澳台、融入全球化"。2006年，省委进一步提出"经济国际化"的发展方向。

2010年9月20日，江西省首条城际高速铁路——昌九城际铁路正式开通运营。

　　确定"既要金山银山，更要绿水青山"的发展方针。早在2001年，省委、省政府就提出在招商引资和兴办工业园中"三个坚决不搞"。2003年3月，江西提出要实行"既要金山银山，更要绿水青山"的可持续发展方针。2004年树立和落实科学发展观专题报告会和2006年全省循环经济工作会议确定要走经济发展和生态环境保护和谐统一的文明发展之路。

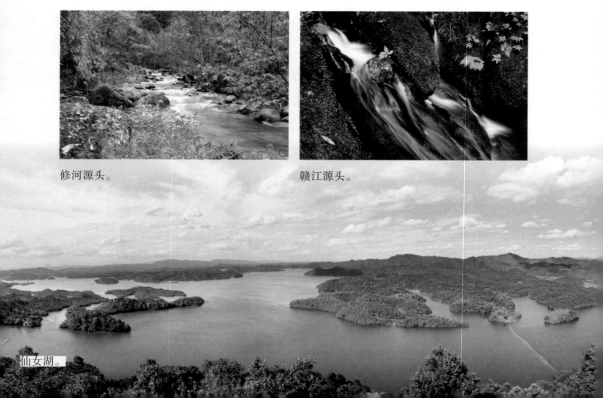

修河源头。

赣江源头。

仙女湖。

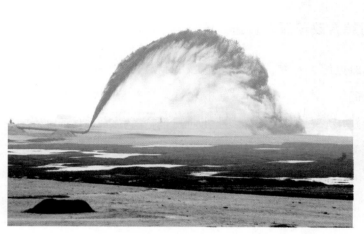

2002年11月，南昌市红谷滩抽沙造地。

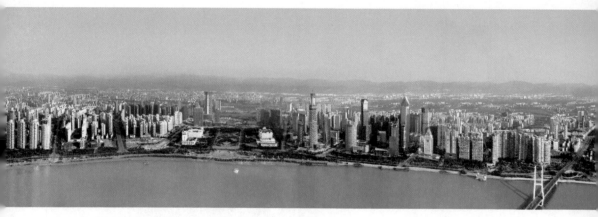

2012年航拍的红谷滩新区。

　　红谷滩新区是为拓展城市规模、构建南昌"一江两岸"城市发展格局而设立的城市新区。20世纪90年代，红谷滩新区绝大部分为沙滩、滩涂。2001年底，南昌市行政中心竣工，市委、市政府等部分党政机关迁入红谷滩办公。2012年，获批国家首批智慧城市试点城市。短短10年间，这里高楼林立、大道纵横，梦幻般地崛起了一座国际性花园之城、霓虹闪耀的动感之都，演绎着独具魅力的奋进篇章。

农村综合改革深入推进

进入21世纪，省委、省政府立足江西农村人口多、农业比重大的实际，始终坚持把"三农"工作摆在重中之重来进行谋划，先后提出"跳出农业抓农业、跳出农村找出路""把江西建设成为沿海地区优质农产品供应基地""统筹城乡发展，更多地关注农村、关心农民、支持农业""希望在山、潜力在水、重点在田、后劲在畜、出路在工"的兴农方针和推进"五大产业"发展、实施"造地增粮富民工程""双十双百双千工程"等发展思路。

进贤县军山湖捕捞大闸蟹。

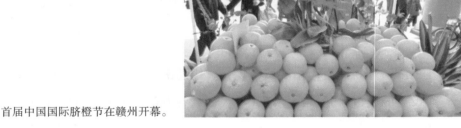

首届中国国际脐橙节在赣州开幕。

供港蔬菜生产基地。

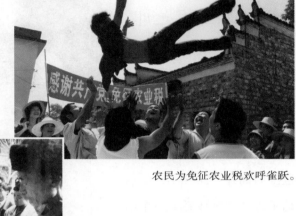

农民为免征农业税欢呼雀跃。

村民换届选举。

江西选择樟树、崇义、余干3个县（市）进行农村税费改革试点。2002年，这一改革在全省铺开。2005年，全面免征农业税，免除除烟叶外的农业特产税，提前一年结束了长达两千多年的农民种田缴纳"皇粮国税"的历史。

推进基层民主建设。2003年6月，江西通过"海选"方式成功举行全省第五届村委会换届选举，投票率高达92.97%，实现了人民群众让自己满意的人管理村务的愿望。

2006年底，省委、省政府印发《关于深入推进农村综合改革工作的意见》，从四个方面入手，深化乡镇机构改革，深化农村义务教育改革，深化县乡财政管理体制改革，扩大"省直管县"和"乡财县代管"改革试点，在县一级全面推开"国库集中收付制度与会计集中核算制度有效结合"改革，在财政惠农补贴资金发放上实行"一卡通"支付方式改革。

推进林业产权制度改革。2004年9月，省委、省政府在崇义、铜鼓、遂川、德兴、浮梁、武宁、黎川等7个重点林业县（市）进行了旨在明晰产权、降低税费、促进农民增收的林业产权制度改革，2005年在全省范围内铺开。2006年，又启动了以"六大体系、一个中心"为主要内容的林权制度配套改革。2007年，江西在全国率先开展了以"明晰产权、减轻税费、放活经营、规范流转、综合配套"为主要内容的林改，全省林权制度改革主体改革工作基本完成，实现了"山定权、树定根、人定心"的历史性改革。

扎实推进社会主义新农村建设。自2004年9月开始，江西在赣州等地开展以"五新一好"为主要内容的社会主义新农村建设，并取

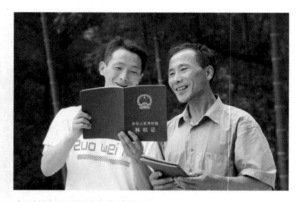

拿到林权证的群众喜笑颜开。

少数民族新居。

农民庆贺农村水泥公路竣工通车。

公路修到农民家门口。

得了一些宝贵经验。2006年1月，省委、省政府印发《关于推进社会主义新农村建设的实施意见》，扎实稳步地推进具有江西特色的社会主义新农村建设试点工作。

全民创业掀起热潮

2005年4月30日，省委十一届九次全会提出大力推动全民创业战略，在全省形成"百姓创家业、能人创企业、干部创事业"的生动局面。2006年，全民创业的热潮在江西兴起，各类创业主体不断催生和壮大，江西发展的内生动力加快萌生。资溪面包、临川建筑、安义铝合金、吉安菜帮、余江眼

安义铝合金。

余江眼镜。

镜、南康家具、鄱阳缝纫等一大批创业品牌逐渐叫响大江南北，成为江西闪亮的"创业名片"。

红色旅游蓬勃兴起

2000年初，江西率先在全国提出"红色旅游"概念，并将革命圣地作为重要的旅游资源进行战略性研究开发。2001年，推出"红色摇篮·绿色家园"旅游主题口号。2004年，联合北京、上海等省市发布《七省市发展红色旅游郑州宣言》，并率先出台了《江西省红色旅游发展纲

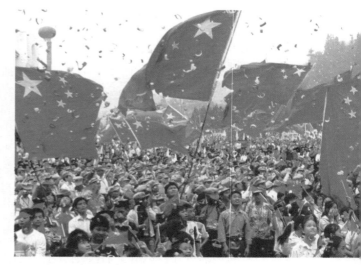

江西红色旅游游客如织。

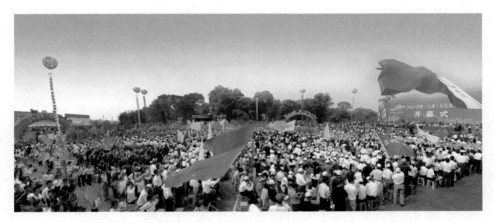

红红火火的红色旅游博览会。

要》，将红色旅游作为旅游业的发展重点，提出了全省红色旅游发展布局和目标。按照"一个龙头、四个基点、三个集散中心、六条精品线路"展开，重点加强了井冈山、南昌、瑞金、安源、上饶等地的景区建设，开发了一批红色旅游精品，打造出具有震撼力的"红色摇篮"品牌。2005年，省委、省政府召开发展红色旅游工作会议，成立了专门的领导机构，出台了一系列促进红色旅游发展的政策措施，首创并连续举办中国（江西）红色旅游博览会。2006年，全省红色旅游接待人数2210万人，综合收入146亿元。2009年进一步提出要把江西建设成为中国红色旅游首选地和红色旅游强省。

文体生活丰富多彩

江西高度重视体育事业，把加快体育事业发展作为促进全省经济和社会协调发展，促进人的全面发展，提高人民群众生活水平和生活质量的重要内容。以满足广大群众的需求为出发点，积极实施《全民健身计划纲要》，大力开展全民健身活动，群众体育锻炼的条件得到明显改善，不断满足了人民群众的健身需求。先后举办了第五届全国农民运动会和第七届城市运动会，

九江丰富多彩的文体生活。

瑞昌端午赛龙舟。

第五届全国农民
运动会闭幕式文艺表
演现场。

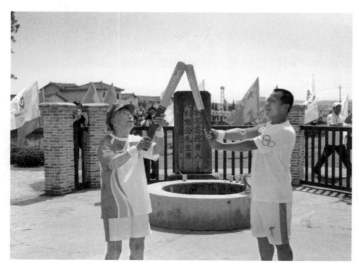

2008年5月14
日，全国年龄最大的
火炬手、95岁的老红
军刘家祁（左）高举
火炬与火炬手进行圣
火传递。

2011年10月，第
七届全国城市运动会
在南昌举行。

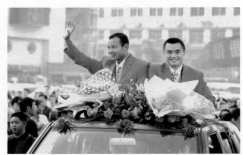

2004年10月9日，奥运冠
军杨文军、彭勃载誉回昌。

并以此为契机带动了群众性体育运动的蓬勃发展，全省体育事业提高到一个
新的水平。竞技体育也有新成绩，杨文军、彭勃荣获奥运金牌。

生态立省、绿色崛起

2008年3月，省委、省政府进一步深化和创新发展理念，确立"生态立
省、绿色崛起"的发展战略，作出建设鄱阳湖生态经济区的战略决策，积极
探索经济与生态协调发展新模式。

龙南九连山。

资溪马头山。

鄱阳湖南矶湿地。

井冈山自然保护区。

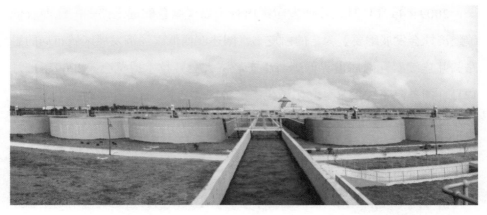

青山湖污水处理厂。

农村垃圾无害化处理。

　　2008年5月开始实施的城镇污水处理工程，在全国首创"统一融资、集中建设、建成出让、统一还贷"模式，融资60亿元，仅用一年半时间就建成85个县市100座污水处理设施并投入运营，成为全国第5个县级污水处理厂全覆盖的省份。

　　2009年5月开始实施农村清洁工程，探索出"3+5"农村垃圾无害化处理模式，累计在8.2万个自然村、1000多个集镇实行垃圾无害化处理，大大改善了全省农村的生态环境。

　　2009年11月15日，江西发布国内首个以《绿色崛起之路——江西省低碳经济社会发展纲要》为名的白皮书，阐述江西低碳经济发展区域布局的思路，并连续召开两届世界低碳与生态经济大会暨技术博览会。2009年12月12日，国务院正式批复《鄱阳湖生态经济区规划》，标志着鄱阳湖生态经济区建设上升为国家战略，这是江西第一个上升为国家战略的区域发展规划。2012年2月，省政府工作报告进一步明确提出构筑"龙头昂起、两翼齐飞、苏区振兴、绿色崛起"的区域发展格局。2012年6月28日，《国务院关于支持赣南等原中央苏区振兴发展的若干意见》正式出台，这是继鄱阳湖生态经济区建设之后，江西又一项国家重要区域发展战略。

叁

赣鄱儿女绘新卷

|2012—2019|

　　时间是常量，也是中华儿女奋进的变量。党的十八大提出了夺取中国特色社会主义新胜利的基本要求，吹响了全面建成小康社会的前进号角，开启了中国特色社会主义新时代。以习近平同志为核心的党中央逐步形成以"五位一体"总体布局和"四个全面"战略布局为关键、以"五大发展理念"为引领、以增进人民福祉为根本的治国理政新理念新思想新战略，使习近平新时代中国特色社会主义思想构成了一个完整的科学体系。

　　进入新时代，省委、省政府团结带领4600万赣鄱儿女，全面贯彻党的

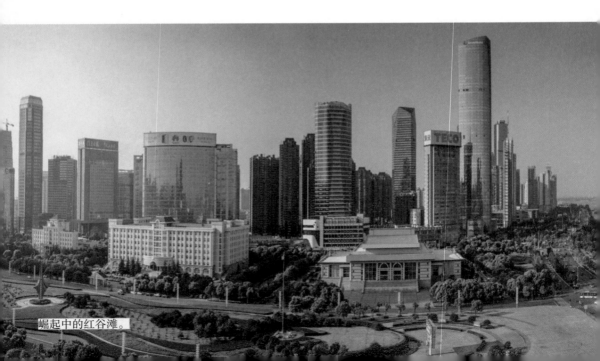

崛起中的红谷滩。

十八大、十九大及历次中央全会精神，深入学习领会习近平新时代中国特色社会主义思想，认真贯彻落实习近平总书记两次亲临江西视察及参加全国两会江西代表团审议时对江西工作提出的系列重要要求，树牢"四个意识"，坚定"四个自信"，坚决做到"两个维护"，上下同心，感恩奋进，走出了一条贯彻中央精神、契合自身实际的江西绿色发展新路，建设富裕美丽幸福现代化江西踏上了新时代的新征程。

奋斗未有穷期。从"一个希望、三个着力"到"新的希望、四个坚持"，再到"在加快革命老区高质量发展上作示范、在推动中部地区崛起上勇争先"的目标定位和"五个推进"的更高要求，构成了习近平新时代中国特色社会主义思想的"江西篇章"，为江西发展提供了金钥匙，注入了新动力。以此为根本遵循，省委、省政府坚持稳中求进工作总基调，坚持新发展理念，大力弘扬井冈山精神、苏区精神和长征精神，把习近平总书记对江西的关心关怀贯穿经济社会发展全过程、各领域，转化为全省广大党员干部对党忠诚的政治信仰和推进新时代江西改革发展的巨大动力，全省经济社会发

展和党的建设各项工作取得了新成绩。

从习近平总书记视察江西的重要讲话精神中找方向、找动力、找位置，江西紧紧扭住发展第一要务，推动经济持续健康发展，主要经济指标增幅继续位居全国"第一方阵"；始终把握正确方向，大力发展社会主义民主，法治江西建设亮点纷呈；坚定文化自信，深化改革创新，发挥特色优势，聚焦重点任务，文化强省建设步伐持续加快；站稳人民立场，持续推进教育、就业、医疗、保障、社会稳定等各项民生事业发展，井冈儿女的幸福感获得感满足感不断提升；坚定不移走生态优先、绿色发展之路，推动生态环境质量实现双提升，赣鄱大地天蓝水绿空气清新；全面贯彻新时代党的建设总要求，大力传承红色基因，风清气正政治生态加速形成……

江西是一片充满红色记忆的土地，也是充满希望执着追梦的热土。不忘初心才能保持本色，牢记使命才能成就事业。在实现"两个一百年"奋斗目标和民族复兴中国梦的伟大进程中，江西省委、省政府带领全省人民，正以实干、昂扬之姿，闯难关、跨沟坎，全力划桨、奋力拼搏，齐心协力把习近平总书记为江西擘画的蓝图一步步变为美好现实。

一、坚持党的领导

>>>

　　党的十八大以来，以习近平同志为核心的党中央，坚持党的领导、人民当家作主、依法治国有机统一，大力发展中国特色社会主义民主政治，积极稳妥推进政治体制改革，形成了当代中国政治建设的基本方略，开创了中国政治建设的新阶段和新格局。在习近平新时代中国特色社会主义思想的科学引领下，在贯彻落实习近平总书记对江西工作重要要求的具体实践中，省委、省政府以高度的政治自觉、思想自觉和行动自觉，以保证人民当家作主为出发点和归宿点，依法保障人民群众的知情权、参与权、表达权、监督权，大力巩固和发展爱国统一战线，全面加强法治江西建设，毫不动摇推动全面从严治党向纵深发展，为党和国家兴旺发达、长治久安提供保障。

人民代表在行动

　　人民当家作主是社会主义民主政治的本质特征。党的十八大以来，省委扎实推进人大工作，使各级人大及其常委会成为全面担负起宪法法律赋予的各项职责的工作机关，成为同人民群众保持密切联系的代表机关。作为国家权力机关的组成人员，人大代表代表人民利益和意志，行使国家权力。选举

人大代表面对面开展工作，解决群众需求。

人大代表是人民当家作主的重要体现，也是人民代表大会制度的基础。江西依法做好换届选举工作，依法任免地方国家机关工作人员，从组织上保证了国家机关的正常运转。全省各级人大代表通过出席会议、提出议案和建议、参加选举和表决等依法积极履行职责，发挥代表作用。截至2018年6月，全省各地共建成代表联络工作站3059个，实现街道、乡镇全覆盖。

群众自治有力量

基层群众自治制度是我国一项基本政治制度，是社会主义民主政治建设的基础和重要组成部分。党的十八大以来，江西加大基层民主建设工作力度，把党的领导贯穿基层群众自治机制建设全过程、各方面，有效保障了群众参与社区治理、基层公共事务和公益事业的基本权利。一是基层民主选举不断规范。2014年年底2015年年初，江西在第九届村（社区）"两委"选举中创新出"三统筹、七同步"做法，一大批德才兼备、群众公认、热心为群众服务的人员通过民主选举当选为村（社区）干部。二是村（居）民理事会制度不断健全。根据《江西经济社会发展报告（2018）》统计，2017年，

江西省共建立村（居）民理事会84259个，覆盖所有村（居）民委员会，全省16942个村全部建立了村务监督委员会，城乡社区协商民主工作初步实现了平台全搭建。三是村级议事协商内容和程序不断规范。2016年6月，江西出台《关于加强全省城乡社区协商的实施意见》，明确了协商平台、协商主体，规范了协商内容、协商程序。全省普遍建立了村民代表联系户制度，并积极创新民主协商渠道，通过民主议政日、民主决策听证日等渠道丰富城乡社区内公共事务的民主决策形式。

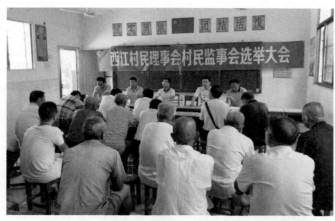

南昌县南新乡西江村村民理事会村民监事会选举大会。

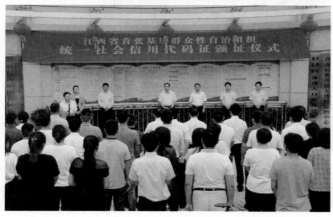

2018年6月13日，全省首张基层群众性自治组织特别法人统一社会信用代码证在南昌市西湖区桃花镇大塘村颁发。

协商民主效果好

协商民主是实现党的领导的重要方式，也是我国社会主义民主政治的特有形式和独特优势。党的十八大以来，江西不断加强协商民主建设，推动协商民主广泛、多层、制度化发展，巩固和发展最广泛的爱国统一战线，找到最大公约数，画出最大同心圆，保证人民在日常政治生活中有广泛持续深入参与的权利。紧跟时代发展步伐，省政协先后就实施创新驱动发展战略、推进法治江西建设、区域协调发展、建设现代农业强省、"红色资源保护和利用"、"美丽中国"江西样板、建设富裕美丽幸福现代化江西等重要课题进行深入调研，报送建议案、调研视察报告，对重要建言坚持跟踪调研、跟踪问效、跟踪督办，推动协商成果转化落实。

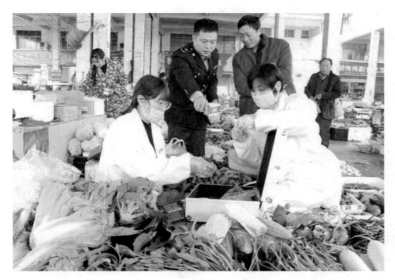

新余市渝水区政协提出《关于加强食品抽检，防控食品安全风险的建议》提案后，区市场监管局聘请第三方检测机构对全区农贸市场的水产品等食品开展安全监督抽检，确保群众舌尖上的安全。

2016年1月29日，江西省十二届人大五次会议选举产生的国家工作人员走上主席台，向宪法郑重宣誓。

法治江西重实效

建设法治江西是依法治省的提升和发展，是贯彻依法治国方略、建设法治中国在江西的具体实践。党的十八大以来，省委、省政府对法治江西建设高度重视，围绕保障社会公正、促进社会诚信、维护社会秩序三大重点任务，协同推进科学立法、严格执法、公正司法、全民守法。2018年2月，党的十九届三中全会决定成立中国共产党中央全面依法治国委员会，进一步加强党对全面依法治国的集中统一领导。在保障宪法实施的职责和使命下，江西不断加强党政机关的法治理念，把宪法纳入领导干部年度法律知识考试重要内容，制定下发学法用法工作意见，编写一系列领导干部普法读本，加大对领导干部守法意识的培育和干部学法制度化、常态化的建设。

推行法律顾问制度，是法治江西建设的重要举措。2014年9月，江西出台《关于在全省普遍建立法律顾问制度的意见》，在全国率先建立和推行法律顾问制度，将其作为推进法治江西建设

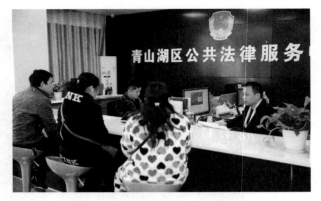

村民刘女士等人向镇公共法律服务中心寻求法律援助。

和法治政府建设的重要举措，全面提升各级政府的法治思维和依法行政能力。至2016年年底，江西在全国率先实现全省党政机关、人民团体、国有企事业单位和村（居）委会法律顾问制度全覆盖，形成了办事依法、遇事找法、解决问题用法、化解矛盾靠法的良好氛围。

在江西，手机立案、网上立案正在全省全面铺开，下载一个手机小程序，"微法院"就可以递交材料，实现手机立案。

作为全国第三批司法体制改革试点省份，江西于2016年启动试点，"让审理者裁判、由裁判者负责"的改革理念得到践行。同时，紧密契合"互联网+"的时代特色与要求，以智慧法院建设为抓手，运用现代科技和大数据时代的便利，加强法院信息化建设，切实落实有案必立、有诉必理，从源头解决了老百姓"踏入法院难"的问题，审判质效得到明显提升。

开展全民普法，把法律交给亿万人民群众，是人类法治发展史上的一大创举。根据中央统一部署，从"一五"普法到正在蓬勃开展的"七五"普法，普法教育被纳入法治江西建设和经济社会发展规划，普法工作制度化、规范化和常态化，初步形成"大普法"工作格局，推动全民守法。除了依托国家宪法日、消费者权益保护日等进行法制宣传以外，江西还广泛开展"法律六进""公益律师进社区""百万网民学法律知识竞赛""江西十大法治

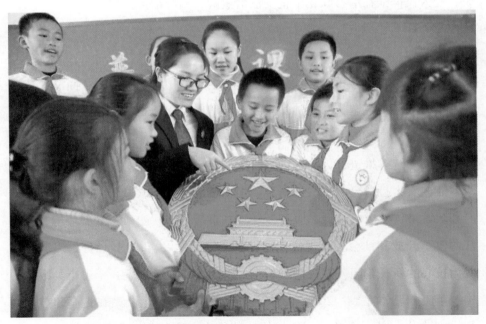

法官走进小学课堂讲解国徽、法徽和法槌知识。

大余县法院法官在丫山景区开展普法宣传。

人物（事件）评选"等宣传活动，实施法律惠民服务，加强法治文化阵地建设，让人民群众在潜移默化中接受法治熏陶、培育法治信仰。

人民政府为人民

2013年11月，党的十八届三中全会通过《中共中央关于全面深化改革若干重大问题的决定》，对加快转变政府职能、深化行政体制改革、建设法治政府和服务型政府提出了新要求。江西把深化行政体制改革放在全省事业发展全局中统筹推进，大力推动政府职能转变，深化政府机构改革，提高政府效能，着力打造忠诚型、创新型、担当型、服务型、过硬型的"五型"政府和政策最优、成本最低、服务最好、办事最快的"四最"发展环境，保障江西改革开放和社会主义现代化建设事业健康发展。2013年3月，以职能转变为核心的新一轮国务院机构改革正式启动。2014年年底，全省市县政府机构改革工作基本完成。2018年2月，党的十九届三中全会站在更高起点谋划和推进改革，对深化党和国家机构改革作出全面规划和系统部署。2018年

10月，中央正式批复了江西省机构改革方案，江西省机构改革进入全面实施阶段。2019年8月16日，全省深化机构改革总结会议在南昌召开，强调继续巩固和扩大深化机构改革成果，扎实做好"后半篇文章"，推动机构改革由"物理变化"到发生"化学反应"。

2019年5月，江西省数字政府展馆在第二届数字中国建设峰会精彩亮相。

党的十八大以来，江西在精简审批事项、转变政府职能方面进一步加大力度，部署建成覆盖省、市、县三级的政务服务网，编制公布行政权力清单、部门责任清单、公共服务清单、市场准入清单、行政事业性收费清单、行政审批中介服务清单、抽查事项清单、"一次

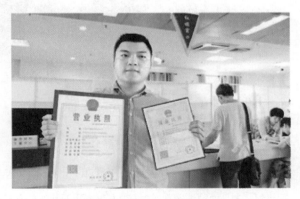

2015年10月8日，赣州市发出首张"三证合一、一照一码"营业执照。

不跑"事项清单、"只跑一次"事项清单，推进政务服务便民化。截至2018年6月，江西省本级取消调整各类证明事项182项，189项政务服务"一次不跑"，312项政务服务"只跑一次"，最大限度减少制度性交易成本，最大限度方便群众办事，进一步提高了政府效能。全省各级政府围绕平安江西建设，积极创新社会治理体制，工青妇等群团组织和各种社会组织在公共管理服务中的作用得到充分发挥。地方各级工会积极发挥作用，让职工参与管理，增强职工当家作主的责任感，提高生产积极性。

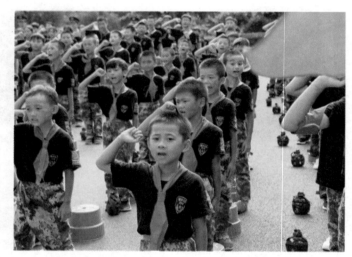

2019年7月，赣州市总工会举行关心关爱农民工留守儿童"相聚在一起——快乐暑期"夏令营。

推进党的建设新的伟大工程

坚持和完善党的领导，是党和国家的根本所在、命脉所在，是全国各族人民的利益所在、幸福所在。党的十八大以来，省委以深入学习贯彻习近平新时代中国特色社会主义思想和习近平总书记对江西工作重要要求为主线，坚持全面从严治党，牢牢抓住党的建设这个根本保障，全面推进党的政治建设、思想建设、组织建设、作风建设、纪律建设，以上率下、层层推进，明

导向、树新风、扬锐气。坚决纠正各种不正之风，严明党的纪律，强化党内监督，深入推进反腐败斗争，持续建设风清气正的政治生态，努力把江西打造成最讲党性、最讲政治、最讲忠诚的地方，为建设富裕美丽幸福现代化江西提供坚强保证。

党的政治建设是党的根本性建设，决定党的建设方向和效果。2016年10月，党的十八届六中全会明确了习近平总书记的核心地位，正式提出"以习近平同志为核心的党中央"。省委坚持把政治建设摆在首位，牢固树立政治意识、大局意识、

2019年1月21日，九江小学第一党支部召开2018年度组织生活会暨评议党员大会。

核心意识、看齐意识，坚决维护习近平总书记党中央的核心、全党的核心地位，坚决维护党中央权威和集中统一领导，坚持党的理论和路线方针政策，着力推进和强化政治建设，大力增强党内政治生活的政治性、时代性、原则性、战斗性。

思想建设是党的基础性建设。党的十八大以来，省委高度重视、高位推进思想建设，坚持把理想信念教育作为贯穿党内学习教育的"一根红线"，用党的创新

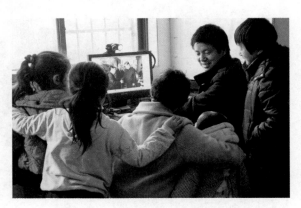

江西省党的十八大代表、村医丁友生将与习近平总书记握手的照片展示给乡亲们，并向大家介绍党的十八大盛况。

成果武装广大党员干部，筑牢信仰之基、补足精神之钙、把稳思想之舵，更加自觉地为实现党的历史使命不懈奋斗。

2019年5月31日，"不忘初心、牢记使命"主题教育工作会议在北京召开，习近平总书记从践行党的根本宗旨、实现党的历史使命的高度，深刻阐述了中国共产党人的初心和使命，深刻阐明了开展"不忘初心、牢记使命"主题教育的重大意义、目标任务和重点措施。会议的召开，标志着主题教育在全党正式拉开序幕。江西把学习贯彻习近平总书记在主题教育工作会议上的重要讲话，与学习贯彻习近平总书记视察江西时的重要讲话结合起来，切实增强开展主题教育的思想自觉政治自觉行动自觉，力争达到开展主题教育标准过硬质量过硬成效过硬。

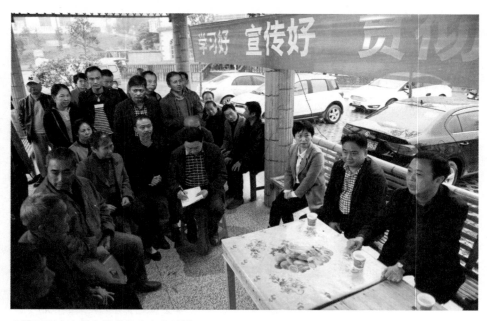

宣讲团深入农村宣讲党的十九大精神。

　　推动事业发展，离不开高素质的干部队伍。全省各级党组织深入贯彻习近平总书记选人用人重要论述，认真落实新时期党管干部原则和好干部标准，大力选拔敢于负责、勇于担当、善于作为、实绩突出、清正廉洁的干部，鲜明树立重实干重实绩的用人导向，着力打造忠诚干净担当的高素质干部队伍，为推动江西改革发展提供坚强组织保证和人才保证。以提升党的执政能力和领导水平为目标导向，省委大力实施人才优先发展和人才强省战略，实行更加积极、开放、有效的人才政策，并在全国率先开展人才工作专项述职，形成"一把手"抓"第一资源"的制度体系，为兴赣富民汇聚强大智力支撑。

良好的人才政策环境吸引了一大批海内外优秀人才选择江西、留在江西，投身这片红色热土。

　　基层党组织是确保党的路线方针政策和决策部署贯彻落实的基础。党的十八大以来，江西树立大抓基层的鲜明导向，以提升组织力为重点，强化政治功能，压紧压实基层党建责任，推动全省基层党组织全面进步、全面过硬，呈现出"全面从严、务实创新、整体推进"的良好态势。

"人民的好警察"邱娥
国为群众送去新春祝福。

党员致富能人对农民进
行技术指导。

　　党来自人民、植根人民、服务人民，正风肃纪的核心问题是保持党同人
民群众的血肉联系。省委把作风建设作为落实全面从严治党主体责任的重要
抓手，坚持纪严于法、纪在法前，严格贯彻落实中央八项规定精神，用铁的
纪律管党治党，不断厚植执政的群众基础。在省委的示范引领下，全省各级
党委牢牢抓住主体责任这个"牛鼻子"，切实落实中央八项规定精神，通过
约谈督导、报告工作、检查考核、问责处理等形式，级级落实责任，层层传
导压力，形成了齐抓共管、守土有责的良好局面。

2017年3月29日，新余市组织村党组织书记参观市廉政教育警示馆并重温入党誓词。

共产党与腐败水火不容，人民群众对腐败深恶痛绝。党的十八大以来，以习近平同志为核心的党中央从党和国家生死存亡的高度，坚决遏制腐败蔓延势头，夺取了反腐败斗争压倒性胜利。江西坚决贯彻落实党中央指示精神，把惩治腐败摆在更加突出的位置，有腐必反、有贪必肃，重点查处党的十八大后不收敛、不收手，问题线索反映集中、群众反映强烈，现在重要岗位且可能还要提拔使用的领导干部；重点查处领导干部插手工程项目、土地出让、矿产资源开发，买官卖官、以权谋私、腐化堕落、失职渎职和为黑恶势力充当"保护伞"等案件，为全省经济社会发展凝聚了强大正能量。

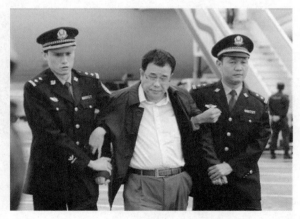

2015年5月9日，潜逃新加坡的"百名红通人员"2号人物李华波被押解回昌。

党的十九大报告提出要"加大整治群众身边腐败问题力度"。江西严肃查处扶贫、教育、医疗、低保、住房、养老等民生工作中的"微腐败"问题，切实维护群众切身利益，不断增强人民群众获得感、幸福感、安全感。坚决贯彻党中央决策部署，把反腐败同扫黑除恶结合起来，查处黑恶势力背后的腐败问题，严肃惩治充当"保护伞"的党员干部和公职人员。2018年，全省立案查处涉黑涉恶腐败和"保护伞"问题347起，党纪政务处分158人，移送司法机关处理44人。

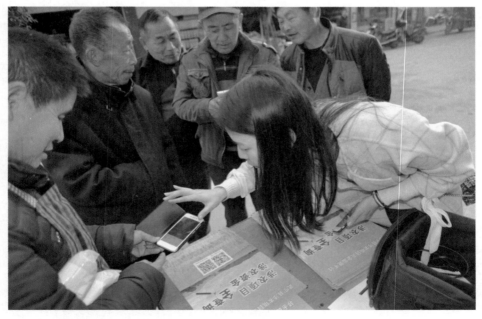

武宁县甫田乡纪检监察干部手把手教老乡通过手机APP查询惠农补贴和项目资金情况。

　　增强党的自我净化能力，根本靠强化党的自我监督和群众监督。党的十八大以来，在省委的示范带动下，全省各级党委、纪委主动扛起政治责任，强化组织监督、民主监督、相互监督和把党的自我监督同人民群众监督相结合，深化政治巡视、监察体制改革，探索党长期执政条件下实现自我净化的有效途径，推进江西风清气正的政治生态建设。第十三届省委共开展18轮巡视，完成对312个党组织巡视，并对56个县（市、区）开展巡视"回头看"，对25个贫困县和扶贫、环保领域开展专项巡视，实现了巡视全覆盖。共发现问题线索5107件，其中涉及厅级干部621人、县处级干部1887人、乡科级干部2303人。积极探索监察职能向基层延伸，推动全省市县党委建立巡察制度，全面规范市县巡察工作，构建立体监督格局。

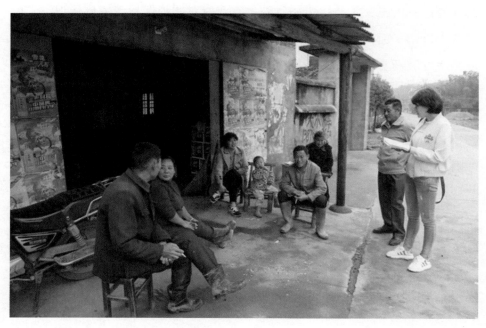

巡察组在走访群众，发现、核实问题线索。

二、高质量、跨越式发展

>>>

改革开放特别是进入21世纪以来，江西经济发展和人民生活水平不断跃上新台阶。但江西经济欠发达的基本省情没有根本改变，发展不足仍然是江西面临的主要矛盾，历届省委、省政府对此都保持着清醒认识。党的十八大以来，面对经济下行与转型升级的双重压力，省委、省政府主动适应经济发展新常态，从江西经济欠发达的基本省情出发，坚持稳中求进工作总基调，坚持用新发展理念引领发展行动，贯彻落实高质量发展要求，以供给侧结构性改革为主线，深入推进国资国企改革、金融体制改革、商事制度改革和农村宅基地改革等经济体制改革，牵住创新这个"牛鼻子"，以时不我待的责任意识和只争朝夕的强烈紧迫感，坚定不移加快发展、做大总量，坚定不移转型发展、提升质量，坚定不移扩大开放、抢抓机遇，综合施策、多管齐下破解发展难题。全省经济发展呈现稳中有进、稳中向好、稳中提质的良好态势。

宅基地改革——余江案例

改革是推动农业农村发展的不竭动力。党的十八大以来，农村集体产

权制度改革、宅基地制度改革、农村土地承包经营权流转等构成了这个时期农业农村体制改革的主要内容。2015年3月，余江县（现鹰潭市余江区）作为全国15个、江西唯一一个宅基地制度改革试点县，率先在全域范围内推行改革试点工作。四年来，余江坚守改革底线，充分发挥人民群众的主体作用和创造精神，探索形成了"以制度生成为主线、以资源整合为依托、以基层组织为保障、以百姓满意为标准"的工作思路，实现了全县1040个自然村改革全覆盖，村容村貌由旧到新，农民集体意识由散到聚，基层党组织凝聚力由弱到强，并在全国率先建立了一套覆盖县、乡、村组的宅基地管理制度体系，为全国加强农村宅基地管理提供了可复制、能推广、利修法、惠群众的"余江案例"。

余江区平定乡蓝田村农村宅基地改革前后对比。

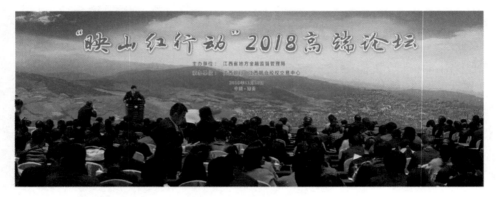

2018年11月，"映山红行动"高端论坛在南昌举办。

映山红行动

习近平总书记指出：金融是现代经济的血液。血脉通，增长才有力。党的十八大以来，江西金融业改革发展不断取得新进展，江西银行、江西金融租赁公司、江西联合股权交易中心、江西省发展升级引导基金、赣江新区绿色金融改革创新试验区等赣版金融新面孔相继面世，为全省经济社会快速发展提供了强大助力。2018年，针对全省企业上市"数量少、融资小、基础薄、意识淡"的现状，着眼于拓宽企业融资渠道、壮大资本市场"江西板块"，江西出台《关于加快推进企业上市的若干措施》，明确提出实施企业上市"映山红行动"。2018年6月26日，江西银行在香港联合交易所主板挂牌上市，成为江西省首家上市银行，江西顺利迈出了"映山红行动"第一步。

江西"航空梦"

新时代是新一轮科技革命和产业变革加快孕育的时代，工业化和信息化相互渗透、深度融合，以新技术、新产业、新业态、新模式为核心的新经济，为江西打破传统经济发展依赖、后发赶超和先发引领提供了难得机

2014年5月15日，国产C919大型客机首个前机身大部段在南昌中航工业洪都成功下线。

遇，对江西实现新旧发展动能转换、加快跨越式发展具有至关重要的意义。2016年5月国务院办公厅《关于促进通用航空业发展的指导意见》出台后，航空产业迎来新一轮发展的重要战略机遇期。2016年8月，时任代省长刘奇在全省航空产业发展座谈会上提出，加快实现江西"航空梦"，努力打造千亿航空产业的目标。从此，江西掀开了新时代航空产业"逐梦"篇章。三年来，江西从产业到研发，从生产性平台到服务性平台，抓重点、补短板、强弱项，不断夯实全省航空产业竞争新优势，"航空产业大起来、航空研发强

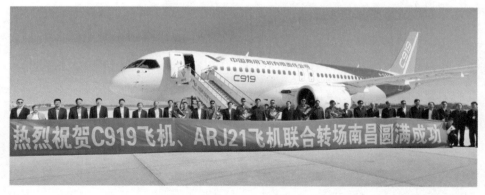

2018年10月27日，国产C919大型客机102架机、ARJ21飞机联合转场南昌瑶湖机场圆满成功。

2018年5月21日，民企冠一通用飞机有限公司自主研制的首架GA20飞机在南昌顺利下线。　景德镇吕蒙航空小镇。

起来、江西飞机飞起来、航空小镇兴起来、航空市场旺起来"的江西"航空梦"不断加快实现，江西从航空资源大省向航空经济强省转变指日可待！

中医药强省战略

党的十八大以来，以习近平同志为核心的党中央强调把发展中医药事业作为维护人民健康、推进健康中国建设、促进经济社会发展的重要内容，为推动中医药振兴发展提供了理论指导和行动指南。2016年2月3日，习近平总书记视察江西期间亲临江中药谷考察并指出，中医药是中华民族瑰宝，是5000多年文明的结晶，一定要保护好、发掘好、发展好、传承好。江西认真学习贯彻习近平总书记关于中医药工作的重要指示精神，特别是视察江中药谷重要讲话精神，结合自身中医药发展实际，作出打造中医药强省的战略决策。2016年12月，国家中医药管理局批复同意江西省为第二个以省为单位建设的国家中医药综合改革试验区，为江西打造中医药振兴发展"江西样板"提供了政策支持。2015年，随着青峰药业"创新天然药物与中药注射剂国家重点实验室"和江中集团"创新药物与高效节能降耗制药设备国家重点实验室"的设立，江西在实现企业国家重点实验室"零"的突破的同时，也为全省中医药产业发展插上了科技创新的翅膀。2017年年初，省委、省政府作出

中国（南昌）中医药科创城建设的决策部署，在为中医药强省建设提供重要抓手的同时，吹响了全省中医药强省建设新的集结号。在"中医药振兴发展迎来天时、地利、人和的大好时机"的当下，中医药强省战略适逢其时，历史悠久的江西中医药也必将在不远的将来绽放出新的更大活力，助推全省高质量跨越式发展取得新的更大成就。

2017年5月，中国—葡萄牙中医药中心培训班学员在省中医院学习热敏灸。

青峰药业创新天然药物与中药注射剂国家重点实验室。

鄱阳县谢家滩镇元宝山3000亩中药材种植基地。

中国VR看江西

虚拟现实（VR）是新一代信息技术的新兴前沿领域，正持续催生出新产品、新服务、新模式、新业态，有望成为经济发展的新增长点和创新应用的基础平台。近年来，江西将VR产业作为发展新经济、培育新动能的重要抓手，举全省之力加以推进。2018年10月，世界VR产业大会在南昌召开，习近平总书记亲致贺信。2019年5月，习近平总书记视察江西时再次强调，

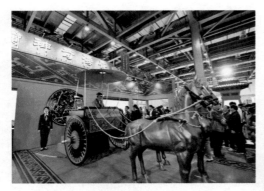

江西利用VR技术展示海昏侯墓出土成果。

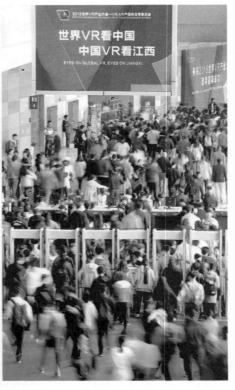

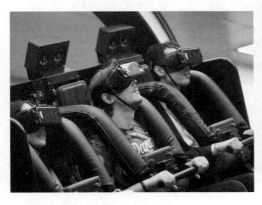

中外游客在南昌体验VR产品。

市民和游客涌入展览馆参观体验VR技术和产品。

要用好大会成果，加强国际交流合作，推动相关产业发展。2018世界VR产业大会的成功举办，为江西打造了世界级VR产业交流合作平台。2019年6月，《江西省虚拟现实产业发展规划（2019—2023年）》出台，明确了全方位推动VR产业发展、构建世界VR产业中心、打造VR产业"江西高地"的目标。2019年10月，工业和信息化部与江西省人民政府将继续联合主办2019世界VR产业大会，为江西引领VR技术和产业发展创造难得的新契机，确立发展的新起点。

创新型省份建设

创新为五大发展理念之首，是引领发展的第一动力，是建设现代化经济体系的战略支撑。党的十八大以来，省委、省政府紧紧牵住创新这个"牛鼻子"，全面贯彻实施创新驱动战略，强化科技创新在全面创新中的引领作用，有效激发了各要素综合集成、各环节紧密协同的创新生态链、资金链，全省创新能力明显增强，创新型省份建设步伐进一步加快。

近年来，围绕战略性新兴产业发展、传统产业改造升级开展集中技术攻关，江西大力推动协同创新，取得了一批突破性成果。2016年1月，由南昌大学教授江风益领衔完成的具有完全自主知识产权的成果"硅衬底高光效GaN基蓝色发光二极管"项目荣获国家技术发明奖唯一一等奖，实现了江西国家技术发明奖一等奖"零"的突破。2017年9月，国家03专项（即"新一代宽带无线移动通信网"国家科技重大专项）成果转移转化试点示范项目落户江西，江西一举成为全国第二个承担国家03专项试点示范的省份。近两年，江西构建起以鹰潭基地为核心区，以南昌、赣州等6市为拓展区，以抚州、吉安等5市为辐射区，覆盖全省的"1+6+5"空间推进格局，向2020年打造成全国范围内重大科技成果转移转化的区域

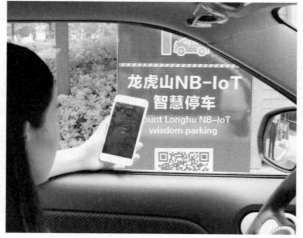

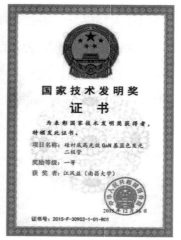

位于鹰潭市龙虎山的中国首个景区窄带物联网（NB-IoT）智慧停车场。

硅衬底高光效GaN基蓝色发光二极管获国家技术发明奖一等奖证书。

位于赣州市赣县区的中国稀金谷。

样板、全球范围内新一代宽带无线移动通信产业创新发展的"中国名片"阔步前进。

党的十八大以来，江西新型工业化加速推进，全省企业科技创新支持力度不断加大，科技型企业由科技创新带来的核心竞争力愈发突出，市场竞争优势愈加明显，现代企业、智能制造、战略资源产业、新兴经济业态发展迅猛，成绩斐然。2013年7月，《财富》世界500强企业发布，江西铜业集团公司首次进入榜单，以营业收入278.796亿美元列第414位，结束了世界500强无江西本土企

业的历史。2019年2月，江西首次发布了经第三方机构评审认定的2018年度江西省独角兽、瞪羚企业榜单，孚能科技被认定为江西第一家独角兽企业。2019年5月，习近平总书记视察江西期间，第一站就前往江西金力永磁科技股份有限公司考察，了解企业生产经营和赣州市稀土产业发展情况，并对相关产业发展作了重要指示。

打造内陆双向开放新高地

开放带来进步。党的十八大以来，省委、省政府坚决贯彻落实开放发展新理念，把它摆在关乎发展全局的重要位置，以"一带一路"倡议为统领谋划开放全局，深度融入长珠闽经济板块，主动对接国家重大战略，积极探索不同于沿海、有别于沿边的内陆地区开放新路，通过"2+N"一揽子文件框架对全省开放发展进行"顶层设计"，描绘出江西贯彻落实开放发展理念的具体路线图，提出了打造内陆双向开放新高地的战略目标，推动全省开放型

2017年11月22日，南昌向塘铁路口岸发出首列赣欧（亚）南昌—河内国际货运班列。

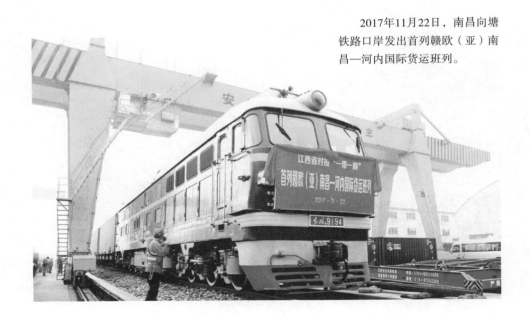

经济迈上新台阶。

2015年3月，国家发改委、外交部、商务部印发《推动共建丝绸之路经济带和21世纪海上丝绸之路的愿景与行动》，将南昌列为"一带一路"重要节点城市，定位为打造成内陆开放型经济高地。2015年11月24日，红土地上开出的第一列赣欧国际货运班列从南昌横岗站首发。2017年11月22日，南昌向塘铁路口岸发出首列赣欧（亚）南昌—河内国际货运班列。2016年10月，赣州铁路国际集装箱场站被增列为国家临时对外开放口岸，全省由此构筑了"北有九江港""中有南昌航空口岸""南有赣州港"的全面大开放格局。2016年11月30日，赣州港至盐田港铁海联运班列首发，标志着江西对接"二十一世纪海上丝绸之路"出海港口的口岸物流通道全面打通。2018年，全省开行赣欧班列202列，是2017年开行总量的7.7倍。截至2018年3月，江西企业在"一带一路"沿线国家投资或承建的"江西路"累计达6000公里、"江西桥"150座、"江西机场"6个、"江西电站"53座、"江西大坝"20座、"江西医院"50所、"江西水井"超过5000口。

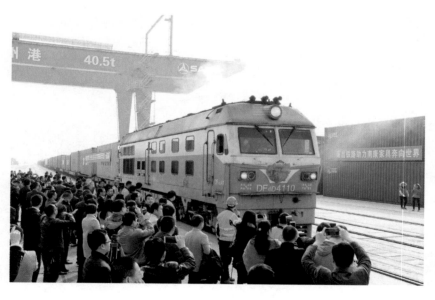

2016年11月30日，赣州港至盐田港铁海联运班列首发。

江西进入高铁时代

江西古称"吴头楚尾，粤户闽庭"，为长江三角洲、珠江三角洲和闽东南三角地区的腹地，与上海、广州、武汉、长沙等重镇、港口的直线距离大多在600公里至700公里之内，区位十分优越。党的十八大以来，江西不断加快现代综合交通运输体系构建，促进铁路、公路、水路、民航"四位一体"联通，为建设富裕美丽幸福现代化江西、描绘好新时代江西改革发展新画卷打下坚实的交通运输基础。高铁方面：2014年9月16日、12月10日，时速350公里的沪昆高铁南昌至长沙段、南昌至杭州段相继通车运营，贯穿江西7个设区市，江西迈入高铁时代；2019年6月3日，昌赣高铁全线铺轨贯通，离正式通车又近了一步。高速公路方面：2014年年底，江西实现全省100个县（市、区）县县通高速公路。2019年1月，全省高速公路通车里程突破6100公里，形成了四通八达、纵横交错、进出无阻的高速公路网络。2019年6月，全国高速公路跨内陆湖泊里程最长、跨径最大的斜拉桥——都九高速鄱

昌赣高铁泰和段，铁路穿过碧绿的田野和美丽的村庄。

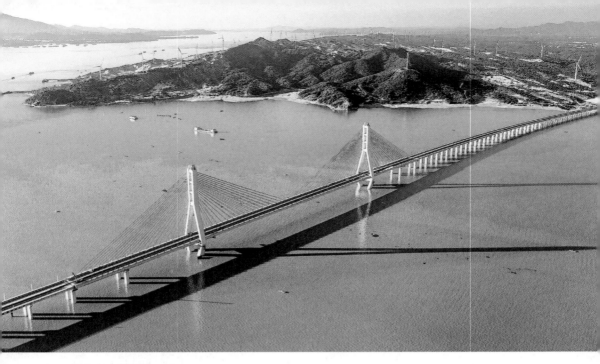

都九高速鄱阳湖二桥。

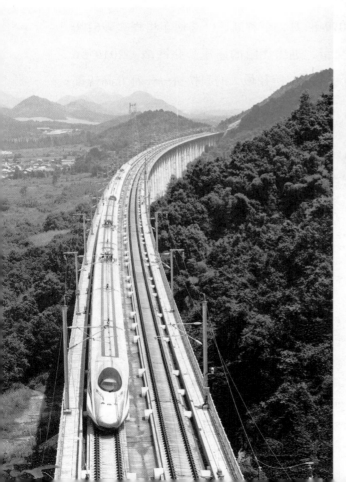

2015年12月26日，南昌地铁1号线开通试运营。

动车组列车行驶在沪昆高铁宜春特大桥上。

阳湖二桥建成通车。地铁方面：2015年12月26日，南昌地铁1号线开通试运营，江西步入地铁时代。航空方面：2015年3月17日，江西航空有限公司经民航华东地区管理局批准建立。2016年1月29日，江西航空首架航班正式载客运营。

农业强起来　农村美起来　农民富起来

实施乡村振兴战略，是新时代"三农"工作的总抓手。党的十八大以来，江西始终把"三农"工作作为重中之重，按照"稳粮、优供、增效"思路，加快转变农业发展方式，巩固粮食主产区地位，大力发展现代农业，各地探索出稻渔综合种养、稻鸭共栖养殖、莲子等经济作物和商品蔬菜种植等适合地区发展的农业种养种类和方式，丰富了全省农业农村振兴发展的实践路径；深入实施社会主义新农村建设，农业强省建设成效显著，为顺利衔接乡村振兴战略奠定了扎实基础。2018年2月、12月，省委、省政府相继出台《关于实施乡村振兴战略的意见》《江西省

九江万亩稻渔综合种养基地被农业部授予国家级稻渔综合种养示范区。

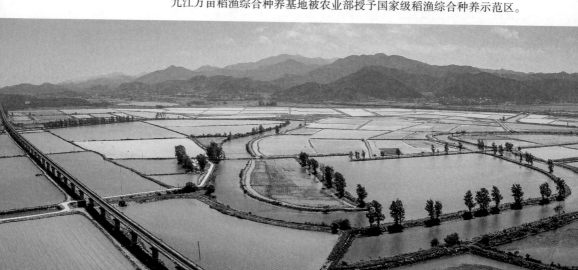

永修县燕坊秋收。

莲花县坊楼镇甘家村荷花绽放、莲子丰收，村民喜摘莲蓬。

乡村振兴战略规划（2018—2022年）》。努力让农业强起来、农村美起来、农民富起来，使农业成为有奔头的产业、农民成为有吸引力的职业、农村成为安居乐业的美丽家园，成为新时代江西乡村振兴发展的新期待。2018年，全省粮食总产量达到438.1亿斤，实现"十五连丰"，有力保障了全省乃至全国粮食安全。

城镇化化出新生活

大力推进以人为核心的新型城镇化建设，实行镇村联动、产城融合，是省委、省政府加速实现城乡发展一体化的重要举措。2013年8月，全省镇村联动建设发展工作座谈会提出，要把镇村联动建设作为突破口，走出彰显江西特色优势的城镇化道路。2014年3月《江西省新型城镇化规划（2014—2020年）》印发后，全省各地掀起城镇化建设热潮，大大推动了江西城镇化进程。2016年10月，国家发改委下发《关于支持各地开展产城融合示范区建

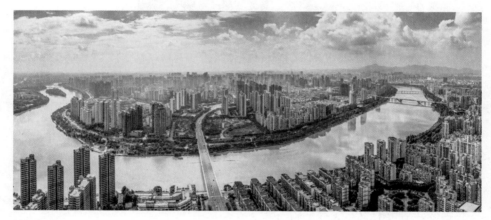

赣州新貌。

艾溪湖润养下的南昌高新区发展成为产城融合的典范。

宜黄县镇村联动建设点梨溪镇五坑新区。

设的通知》，九江、赣州成功入选全国首批58个产城融合示范区建设。经过 4600万赣鄱儿女的不懈奋斗，全省城乡面貌发生了巨大变化。2018年，江 西城镇人口达到2603.6万人，比2012年增加463.8万人；常住人口城镇化率 56%，比2012年提高8.5个百分点，与全国城镇化率的差距从2012年的5.1个 百分点缩小到2018年的3.58个百分点。

三、文化有力量

>>>

　　文化是一个国家、一个民族的灵魂。文化自信，是更基础、更广泛、更深厚的自信。江西素有"文章节义之邦"的美誉，红色文化、绿色文化、古色文化交相辉映，书院文化、陶瓷文化、戏曲文化、革命文化璀璨争辉，赋予了赣鄱大地独特的文化气质。党的十八大以来，省委、省政府始终高度重视文化改革、创新和发展，将文化建设作为重大发展战略推动。2016年，中国共产党江西省第十四次代表大会提出建设文化强省的目标任务，2018年出台《关于加快文化强省建设的实施意见》，开启了江西从文化大省向文化强省迈进的新征程。七年来，江西坚持以改革创新精神推动文化改革发展，坚持把培育和践行社会主义核心价值观作为凝魂聚气、强基固本的基础工程来抓，持续深入开展"中国梦"宣传教育活动，着力加强文化精品创作，提升公共文化服务水平，促进文化产业快速发展，努力推动全省文化繁荣兴盛，不断满足人民群众日益增长的精神文化需求。

厚植红色基因

　　习近平总书记指出：江西是一片充满红色记忆的红土地。井冈山精神和

苏区精神，承载着中国共产党人的初心和使命，铸就了中国共产党的伟大革命精神。"推进红色基因传承""努力在弘扬跨越时空的井冈山精神上走在前列"是习近平总书记对江西工作的重要期许，也是习近平总书记赋予江西的重大政治任务。

　　党的十八大以来，江西始终把深培厚植红色基因、广泛践行社会主义核心价值观作为凝魂聚气、强基固本的基础工程，着力在铸牢理想信念、弘扬革命精神、坚守价值追求、聚合磅礴之力上下功夫，以高度的文化自觉和文化自信讲好江西故事，为推动全省经济社会发展提供了强大的价值引导力、

上饶全民诵读
《可爱的中国》。

南昌军乐节。

2017中国（江西）红色旅游博览会。

文化凝聚力和精神推动力。近年来，全省革命文物保护利用成效显著并被作为样板和示范工程在全国推介，红色文化教材实现幼儿园至大学全覆盖，红色家书诵读凝聚人心，红色基因在红土圣地得到持续深入的广泛传承与弘扬，中国好人、全国道德模范、感动中国人物中江西老表的身影一次次出现，龚全珍、毛秉华等一批先进典型人物不断涌现。社会主义核心价值观的影响在江西大地上像空气一样无所不在、无时不有。2018年一年，122名江

2017年7月5日，为迎接中国人民解放军九十华诞，中央电视台"心连心"艺术团在南昌慰问演出特别节目《强军战旗红》。

感动中国人物——龚全珍。

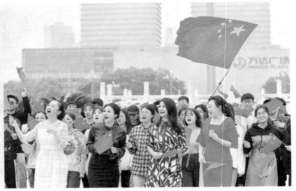

人们在南昌八一广场唱响《我和我的祖国》。

西人当选"中国好人"，占全国全年当选"中国好人"总数的9.57%，位于全国前列，远高于江西人口占全国3.3%的比重。截至2018年年底，历年"中国好人榜"江西上榜好人达746人。

　　江西坚持以群众性精神文明创建活动为载体，广泛开展文明城市、文明村镇、文明单位、文明家庭、文明校园创建活动，促进社会文明程度提升。

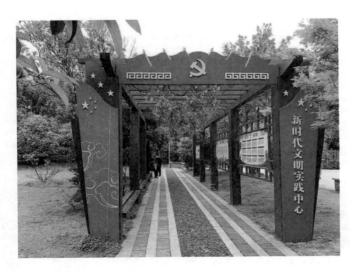

南昌市青云谱区京山社区新时代文明实践中心。

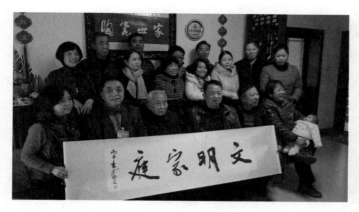

陶瓷世家王锡良家庭获"全国文明家庭"荣誉称号。

2018年年底，江西在共青城市等地试点建设县、乡、村新时代文明实践中心工作。经过几个月的探索，各地新时代文明实践中心各项工作逐渐步入正轨，成为宣传党的政策、培育新风尚、凝聚人心的重要阵地，有效推动了习近平新时代中国特色社会主义思想和党的十九大精神学习贯彻往深里走，往实里走，往心里走。

推进文化惠民

党的十八大以来，江西坚持以人民为中心的创作导向，大力实施文艺繁荣发展"四大工程"和文艺创作生产"七大工程"，一批有筋骨、有道德、有温度的精品力作不断呈现，社会主义文艺日趋繁荣兴盛，先后有13部作品获得第13届、第14届、第15届全国精神文明建设"五个一工程"奖，涌现出以电影《洋妞到我家》《建军大业》《老阿姨》《信仰者》、电视剧《领袖》《可爱的中国》、舞台剧《回家》、广播剧《本色》《反腐第一枪》、歌曲《老阿姨》、采茶戏《永远的歌谣》、图书《瓷上中国——China与两个china》《一百个孩子的中国梦》为代表的一大批文化艺术精品。赣剧

2017年央视中秋戏曲晚会的赣剧《西施》表演。

2017年11月30日，江西省优秀青年戏曲演员汇报演出在南昌举行。

2017年、2018年接连走上中央电视台中秋戏曲晚会、春节联欢晚会和元宵戏曲晚会的舞台。

2015年12月，省委、省政府出台《关于加快构建现代公共文化服务体系的实施意见》及配套的《江西省基本公共文化服务保障实施意见（2015—2020）》，规定省财政每年出资1.2亿元，用于购买公共文化服务。2016年8月，由省博物馆、省图书馆、省科技馆组成的省文化中心项目开工建设，建成后将成为全省投资最多、规模最大、档次最高、功能最强、内容最丰富的公共文化设施，成为展示江西历史文化的地标建筑。2019年央视春晚首次在吉安井冈山设立分会场，让江西老百姓第一次近距离接触、参与和感受了这

2013年第五届省艺术节免费发放门票2万余张，将服务群众落到实处。

2019年央视春晚吉安井冈山分会场直播现场。

新干县潭丘乡中洲村邹氏祠堂成为村民开展文娱活动的集中地。

道文化视听盛宴。

体育代表着青春、健康、活力，关乎人民幸福，关乎民族未来。党的十八大以来，习近平总书记多次就体育工作发表重要讲话，提出明确要求。江西体育围绕群众体育、竞技

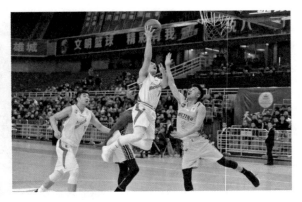

八一南昌红谷滩男篮在比赛中。

体育、体育产业统筹协调发展，全民健身意识逐步增强，环鄱阳湖国际自行车大赛、南昌国际马拉松赛、江西网球公开赛等一批江西品牌体育赛事知名度越来越高，一批江西籍运动健儿在国际、国内各项大赛中屡创佳绩。特别是解放军所有军体项目运动队落户南昌，篮球、排球、乒乓球等6个参加全国职业联赛的运动项目队以"八一南昌"之名参赛，进一步擦亮了南昌"英雄城"的金字招牌，极大地激发了全省人民关心、参与体育比赛和活动的热情，也有力推动了全省体育事业产业融合发展。

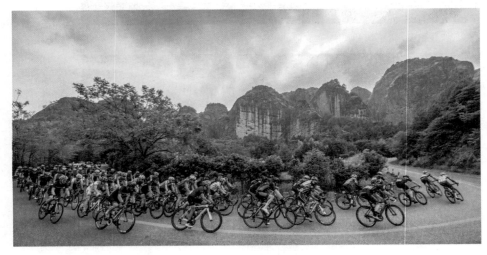

2017年9月，第八届环鄱阳湖国际自行车大赛中外选手骑行在龙虎山。

"文化的力量"

党的十八大以来，江西紧紧围绕把文化产业培植成国民经济支柱产业的目标，不断完善相关政策，加大文化产业发展扶持力度，加快推进文化产业转型升级，充分发挥文化产业在"大众创业、万众创新"中的积极作用，全省文化产业整体实力和对国民经济贡献率快速提升。全省文化产业主营业务收入由2012年1460.25亿元增加到2018年2962亿元，实现翻番；全省文化产业发展综合指数、文化产业影响力指数、核心文化产品出口创汇等多项指标均居全国前十名；全省规模以上文化企业1400多家，江西出版集团连续十一次入选"中国文化企业30强"。南昌、景德镇等地利用原工业厂房、仓储用房转型建设了樟树林文化生活公园、699文化创意园、陶溪川文化创意街区、中航长江设计师产业园、豫章1号文化科技园等一系列文创融合发展综合体，成为近年来江西文化产业、服务业、旅游业融合发展的典范。2019年5月9日，江西召开文化强省建设推进大会。2019年5月8日

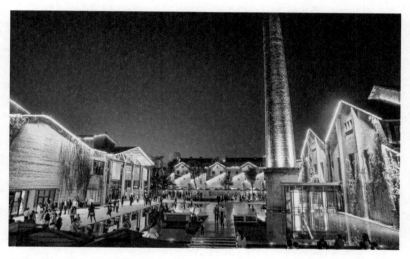

景德镇陶溪川文化创意街区夜景。

文化的力量——2019江西文化发展巡礼展。

至14日，"文化的力量——2019江西文化发展巡礼"在省展览中心展出，全方位、多角度展示了全省文化建设的丰富成果，彰显了江西文化力量，吸引了近10万人入馆参观。

建设旅游强省

2013年10月，省委、省政府印发《关于推进旅游强省建设的意见》，提出了建设"旅游强省"的战略目标，吹响了江西旅游强省建设的号角。2016年2月，习近平总书记视察江西时提出的"庐山天下悠、三清天下秀、龙虎天下绝"重要论述，为江西旅游强省战略增添了新的助力。党的十八

大以来，全省旅游产业规模迅速壮大、旅游基础设施不断完善、旅游发展环境显著优化、旅游发展氛围空前浓厚、"江西风景独好"旅游形象品牌深入人心，全省旅游品牌体系进一步完善，以井冈山、南昌、瑞金、安源为代表的红色旅游品牌，以庐山、三清山、龙虎山为代表的山岳旅游品牌，以婺源、大余丫山为代表的乡村旅游品牌，以景德镇为代表的陶瓷文化品牌，以庐山西海、仙女湖为代表的亲水旅游品牌，竞相争艳。江西旅游强省建设实现了跨越式发展。2018年，全省共接待国内旅游者68550.4万人次，比上年增长19.7%；国内旅游收入8095.8亿元，增长26.6%；接待入境旅游者206.3万人次，增长9.2%；国际旅游外汇收入7.5亿美元，增长18.3%。

庐山天下悠、三清天下秀、龙虎天下绝。

2015年8月，"薪火相传 再创辉煌"长征精神红色旅游火炬传递活动在瑞金举行。

"青花瓷""马蹄金"

　　"青花瓷"和"马蹄金"是江西两张靓丽的名片,象征着江西厚重的历史文化和丰富的文化遗产。党的十八大以来,江西围绕实现优秀传统文化创造性转化、创新性发展,遵循文化遗产保护规律,坚持固态保护、活态传承、业态创新,文化遗产保护传承跨入全国先进行列。位于南昌市新建区大塘坪乡观西村的海昏侯墓,是中国目前发现的面积最大、保存最好、内涵最丰富的汉代列侯等级墓葬,自2011年抢救性发掘以来出土1万余件(套)珍贵文物,数量之大、种类之多均创中国汉墓考古之最。南昌西汉海昏侯墓考古发掘因此囊括了"2015年中国考古六大新发现""2015年度全国十大考古新发现""2011—2015年度全国田野考古奖二等奖""首届考古资产保护金尊奖"等考古领域全部奖项。非物质文化遗产保护方面,截至2018年5月,江西拥有徽州文化(婺源)、客家文化(赣南)2个国家级文

海昏侯墓发掘现场。

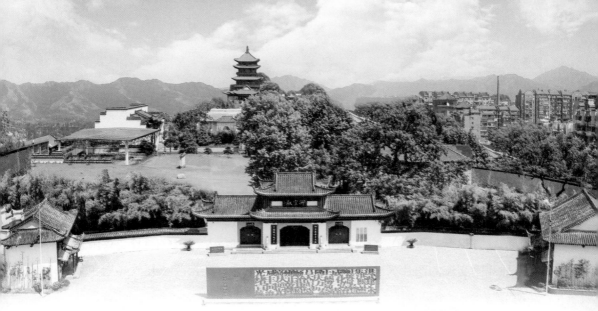

景德镇御窑厂国家遗址公园。

化生态保护实验区，景德镇陶瓷文化、庐陵文化2个省级文化生态保护实验区，国家级非遗名录70项、省级非遗名录560项，初步构建了比较完善的非遗保护传承体系。2018年10月，景德镇国家陶瓷文化传承创新试验区获国务院批复同意设立。2019年5月，习近平总书记视察江西时对试验区建设提出了新的期许。千年瓷都文化传承再添新助力。

2018年6月2日，萍乡市在湘东区幸福村举行非遗展示活动。

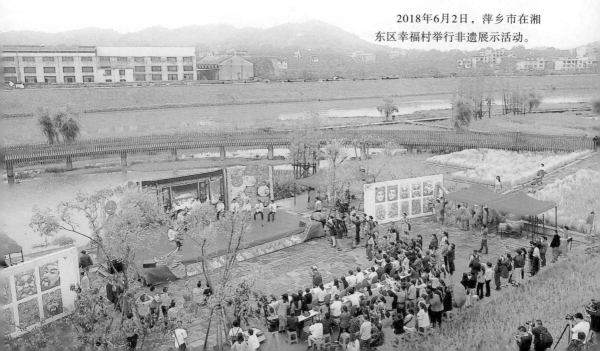

近年来，江西充分发挥文化资源优势，着力打造陶瓷文化、演艺项目、非物质文化遗产展演等对外文化交流品牌，文化"走出去"步伐不断加快，共实施对外及对港澳台文化交流项目近80批次。2015、2016年，江西首部原创民族歌剧《回家》两次赴台巡演18场，加深了赣台人民感情。2016年9月，"汤翁故里"抚州与英国、西班牙等联合举办了共同纪念汤显祖、莎士比亚、塞万提斯逝世400周年大型活动。赣剧《邯郸记》2016年4月在英国参加中外戏剧交流的图片入选2018年"伟大的变革——庆祝改革开放40周年大型展览"。

赣剧《邯郸记》在英国参加中外戏剧交流。

《回家》演出场景。

四、以百姓心为心

>>>

民生是最大的政治，是共产党人初心和使命的核心内容。党的十八大以来，以习近平同志为核心的党中央提出推进国家治理体系和治理能力现代化的重要命题，始终坚持把改善民生、凝聚人心作为经济社会发展的出发点和落脚点，筑牢民生底线，持续推进经济社会协调发展。省委、省政府认真学习贯彻习近平总书记关于社会建设的重要论述，按照中共中央和国务院相关部署要求，坚定"全面建成小康社会"战略目标，坚持共享发展理念，始终把人民放在心中最高位置，以百姓心为心，带着感情和责任做工作，用心用情用力保障和改善民生，着力解决好人民最关心最直接最现实的利益问题，有效解决了一批困扰老百姓的急难事、麻烦事、烦心事，脱贫攻坚、教育、卫生、社会保障、就业创业、平安江西及社会治安综合治理等各项社会建设事业取得了显著成效。

井冈山在全国率先脱贫摘帽

党的十八大以来，以习近平同志为核心的党中央把扶贫开发工作纳入"五位一体"总体布局和"四个全面"战略布局，把贫困人口脱贫作为全面

建成小康社会的底线任务和标志性指标，在全国范围内打响了脱贫攻坚战。省委、省政府牢记习近平总书记"江西要在脱贫攻坚中领跑"的殷切嘱托，坚持把脱贫攻坚作为头等大事和第一民生工程，变中央脱贫攻坚工作考核压力为动力，加大精准脱贫工作力度，围绕产业脱贫、保障脱贫、安居脱贫三大攻坚战，深入实施就业扶贫等十大扶贫工程，持续开展全省脱贫攻坚百日行动、春季攻势、夏季整改、秋冬会战等。六年来，全省精准识别建档立卡贫困人口由2012年年底的385万人减少到2018年年底的45万余人，贫困发生率由2012年年底的10.8%降至2018年年底的1.38%，脱贫攻坚质量和成效进入全国"第一方阵"。2019年5月，习近平总书记视察江西时指出，江西脱贫攻坚成效明显，井冈山市在全国革命老区中率先脱贫摘帽，赣南苏区脱贫攻坚取得决定性胜利。

通过公开摇号拿到"梦想安居家园"小区新房钥匙的贫困户张宏发和老伴黄润香非常开心。

脱贫后的井冈山市神山村村民张灯结彩迎新年。

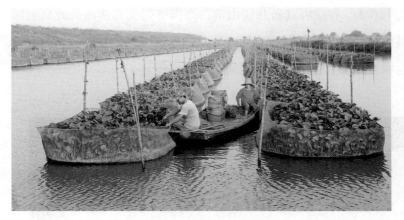

余干县大力推广网箱鳝鱼养殖技术，形成党支部牵头、合作社负责、贫困户参与的养殖基地230余个，每个网箱能为贫困户带来3000多元的收入。

瑞金市叶坪乡洋溪村就业扶贫车间。

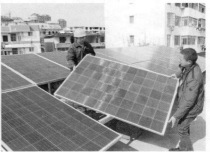

奉新县为贫困户安装家庭光伏太阳能板。

瑞金市叶坪乡禾仓村第一书记了解贫困户生产生活中遇到的困难和问题。

2017年2月26日，省政府宣布井冈山市在全国率先脱贫摘帽。此后，江西又有吉安县等17个县（市、区）先后成功脱贫，退出贫困县序列，为全省向着2020年全面打赢脱贫攻坚战的目标又前进了一步。

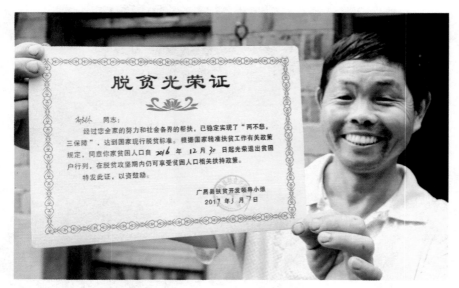

广昌县贫困户高长林喜领脱贫光荣证。

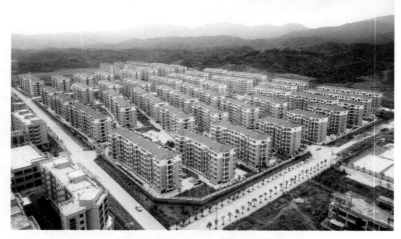

遂川县易地扶贫搬迁试验区——"梦想安居家园"小区，共建设安置房49栋1296套，并配套建设了中小学校、商贸市场、社区中心等。

民生事业统筹推进

学有所教是民生之基。省委、省政府将习近平总书记关于教育的重要论述与江西教育实际相结合，始终坚持"教育优先发展"的战略总部署，积极贯彻国家保障教育公平的一系列政策措施，教育改革发展明显加快，教育发展环境明显好转，教育事业发展成效显著。2019年3月26日，教育部在南昌

国家农村义务教育学生营养改善计划支持下的兴国县江背镇中学学生在食堂用餐。

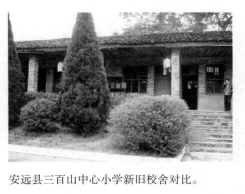

安远县三百山中心小学新旧校舍对比。

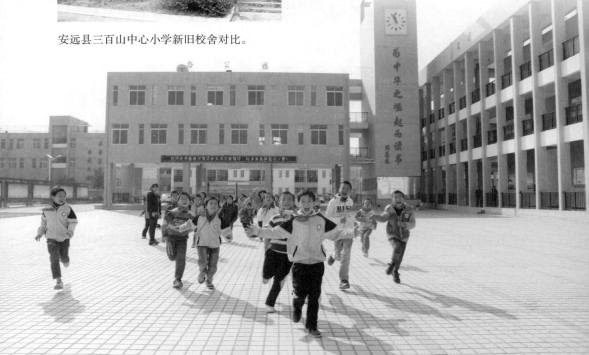

举行新闻发布会，宣布江西全域通过国家义务教育基本均衡发展督导检查，这标志着江西义务教育继"两基"攻坚之后的又一项重大教育民生政策落到实处。2017年9月21日，教育部、财政部、国家发改委公布世界一流大学和一流学科（简称"双一流"）建设高校及建设学科名单。南昌大学入选一流学科建设高校，南昌大学材料科学与工程学入选一流建设学科。

就业是民生之本，稳就业在2018年下半年以来中央提出的稳就业、稳金融、稳外贸、稳外资、稳投资、稳预期"六稳"之中居于首位，充分体现了其维持社会稳定"定海神针"的作用。省委、省政府深入实施就业优先战略，积极出台和落实各项稳就业、促创业的政策，高校毕业生等全省重点人群就业和就业困难人员帮扶就业得到有力保障，保持了就业形势的基本稳定。

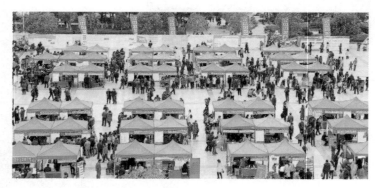

于都县举办新春送岗招聘会，服务返乡农民工就地就业。

创业是就业之源。推进"大众创业、万众创新"是国家的一项重大战略举措。江西一直以来都非常重视鼓励扶持创业、创业带动就业工作。2018年9月，江西宣布全省创业担保贷款自2002年发放第一笔以来总量突破1000亿元，约占全国的七分之一；累计扶持个人创业99万人次，带动就业389万人

南昌市青云谱小镇创
业孵化基地。

次；累计争取中央财政贴息资金50.3亿元。

织密扎牢社会保障安全网，是让群众在共享发展中拥有更多获得感的关键。保障性住房承载着中低收入家庭的期待，是迈向"住有所居"的重要一步。党的十八大以来，省委、省政府坚持"全覆盖、保基本、多层次、可持续"的方针，加快社会保障体系建设，符合省情的住房保障体系基本建立。2018年，江西多渠道筹措资金1286.2亿元，创历年之最，全省棚户区改造任务提前超额完成，开工建设32.9万套，开工率118%，基本建成22.35万套。随着城镇化进程的加速推进，为进一步做好失地农民养老保险工作，

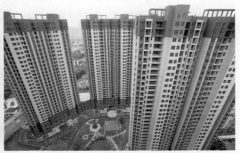

南昌市2013年旧城改造实施以来首个竣工交付的综合性安置小区项目——青云谱区十字街改造前后对比。

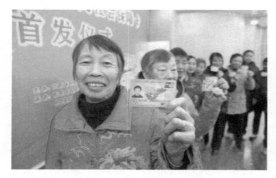

2013年12月19日，全省城镇居民社会保障卡首发仪式在新余市举行。

2014年8月15日，安义县龙津镇凤山村被征地农民喜领首笔社保养老金。

切实保障被征地农民年老后的基本生活，江西出台《进一步完善被征地农民基本养老保险政策的意见》，将被征地农民统一纳入城镇职工或城乡居民基本养老保险体系，较好解决了经济社会发展与农民失地这一矛盾。2015年，江西出台慈善事业发展史上首个纲领性文件——《关于促进慈善事业健康发展的实施意见》，设立"赣鄱慈善奖"。

党的十八大以来，江西把人民健康放在优先发展的战略地位，不断深化医药卫生机构和体制改革，完善分级诊疗制度，全省卫生与健康事业加快发展，医疗卫生服务体系不断完善，基本公共卫生服务均等化水平稳步提高，"健康江西"迈出铿锵步伐。2017年9月，全省公立医院综合改革实现全覆盖，标志着历经半个多世纪的"以药补医"旧机制在江西正式退出历史舞台。不断深化"放管服"改革，加快"互联网+医疗健康"发展，创新政务服务方式，抚州等地医保窗口办理周期由一个月变为即时结算，实现群众少跑腿、数据多跑路的转变。2018年8月，江西发布"最严降价令"——《关于进口药品和抗癌药品价格调整的通知》，716个抗癌药品全面降价，174个产品低于全国最低中标价。与此同时，江西将I类特殊门诊慢性病医疗保险备案权限下放至省本级三级公立定点医院，

在南昌市第一医院门诊开药的虞阿姨发现拿药比原来省了不少钱,高兴地为新医改点赞。

群众在医保局"一站式"综合服务窗口咨询办理医保报销业务。

将特殊药品适用备案下放到定点医疗机构,并不断完善医保特殊药品目录,方便了参保群众医保报销。

"枫桥经验"江西实践

党的十八大以来,全省综治工作坚持以人民为中心,把群众对社会治安综合治理的需求作为根本出发点、落脚点,充分发挥基层人民调解员化解群众矛盾的积极作用,夯实了全社会矛盾纠纷排查调处和平安建设的基础。

入选2017年CCTV年度法治人物的吉安市新圩镇全国模范人民调解员杨慧芝,25年如一日,成功调处了上千起矛盾纠纷,调解成功率达99%,被司法部聘为全国人民调解专家。2017年5月,全省首个"市、县(区)两级流动人口服务管

十二届全国人大代表杨慧芝。

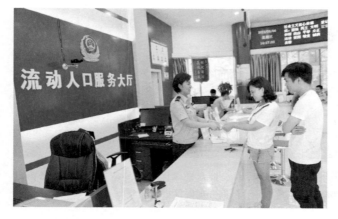

景德镇市公安局流动人口服务管理中心为群众快捷办理居住证业务。

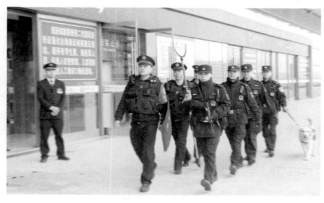

春节假期，特警执勤队员携带武器警械在南昌西客站巡逻，全力保平安。

理中心"在景德镇市正式运行，省去了派出所、分局层层审批的繁琐，有效地解决了群众办证难、办证慢、办证繁的问题。2018年2月5日，全省扫黑除恶专项斗争电视电话会议召开，对江西三年扫黑除恶专项斗争进行了初步部署。一年多来，江西坚持一手抓当前，严厉打击涉黑涉恶违法犯罪，一手抓长远，不断提升社会治理能力和水平，从源头健全完善长效管理机制，着力治理乱象、堵住漏洞，推动专项斗争走向深入。

与此同时，江西各地针对社会治安综合治理中出现的新问题新挑战，不断创新方式方法，积极破解平安建设难题，补齐社会治理短板，创造出一个

个基层善治的样本，不断擦亮一个又一个新时代"枫桥经验"江西实践的新的金字招牌。2014年，江西运用法治思维和法治方式，出台全国首个省级地方医疗纠纷处理法规——《江西省医疗纠纷预防与处理条例》，加强医疗纠纷预防和调处力度，成功破解"医闹"难题。在2018年全国两会上，最高人民法院工作报告提出"要大力推广江西寻乌县法院参与乡村治理经验，将司法服务有机嵌入基层社会治理平台"。上饶市信州区以综治中心为平台，以现代科技为支撑，依托信息服务业产业园、上饶慧谷、智慧信州等信州特有的资源，以网格化为抓手，完成区级综治中心（社区网格化服务管理中心）和9个镇（街道）和126个村（社区）的综治中心建设，实现了"一个平台"指挥、"一张图"作战，切实做到"数据多跑路、群众少跑腿"。

寻乌县法官在农村祠堂开展巡回审判。

信州区综治中心（社区网格化服务管理指挥调度中心）。

五、美丽中国"江西样板"

>>>

　　良好的生态环境是江西最突出的优势和最大的财富。党的十八大以来，以习近平同志为核心的党中央深刻总结人类文明发展规律，将生态文明建设纳入中国特色社会主义事业"五位一体"总体布局，提出建设美丽中国的目标，开启了生态文明建设新时代。省委、省政府坚持以习近平生态文明思想为指引，高位推进生态文明建设，牢记习近平总书记"打造生态文明'江西样板'""打造美丽中国'江西样板'"的殷切嘱托，践行"绿水青山就是金山银山"的理念，举全省之力、集各方之智，全力推进生态文明先行示范区和国家生态文明试验区建设，迈出了打造美丽中国"江西样板"的坚实步伐。七年来，江西创新制度建设，厚植生态优势，发展绿色经济，做活山水文章，打响"绿色生态"品牌，实现了全省经济社会与生态文明协调推进、全面发展。生态环境治理常抓不懈，大气、水体、土壤污染防治行动计划深入实施，生态系统保护和修复重大工程顺利推进，江西绿色生态优势得到了切实保护、巩固和发展；生态文明建设制度体系日渐完善，初步形成了"源头严防、过程严管、后果严惩"的生态文明"四梁八柱"制度框架；绿色发展新动能加快培育，生态文明理念逐渐深入人心……

入选首批国家生态文明试验区

习近平总书记指出：生态环境是关系党的使命宗旨的重大政治问题，也是关系民生的重大问题。2014年、2016年，江西相继被国家赋予建设全国生态文明先行示范区和国家生态文明试验区，探索绿色发展新路的重大使命。近年来，江西坚持以狠抓中央环保督察和"回头看"问题整改为助力，推动对设区市开展省级环保督察，解决了一批重大环保问题。与此同时，破立并举，一手抓空气、水体、土壤等突出环境污染问题的综合整治，一手抓生态

《国家生态文明试验区（江西）实施方案》。

新余仙女湖利用生物科技治理水环境的设施——生态浮床与湖景融为一体。

2014年11月2日，南昌公交首批外插电式（气电）混合动力新能源公交车和首座充电站启动运行。

靖安县水口乡青山村挨家挨户收集垃圾。

建设和保护，全省生态优势得到进一步巩固，人民群众生态文明建设获得感得到进一步提升。全省空气优良天数比例90.4%，国家考核主要河流断面水质优良率94.6%，森林覆盖率稳定在63.1%，成为全国唯一"国家森林城市"设区市全覆盖的省份，生态环境质量保持全国领先。

制度建设是生态文明建设的核心。党的十八大以来，江西在生态文明建设中，强化制度改革创新，初步形成了"源头严防、过程严管、后果严惩"的生态文明"四梁八柱"制度框架。江西省实施"河长制""湖长制""林长制"，全面守护美丽江西的每一条河、每一个湖和每一片山林，探索自然资源产权制度、生态补偿制度等具体制度在全国取得较大反响。靖安县在"河长制"实施过程中，为每位基层认领河长办理了可享受免费乘坐当地公交车等待

遇的优待卡，增强了全县基层河长的荣誉感和积极性。该县北潦河干流曹山村段认领河长甘立林说河长优待卡让他很自豪。

甘立林和他的河长优待卡。

环境保护是一场持久战，加大环境保护执法力度、加强生态修复是推动环境保护走深走实的重要举措。江西各地因地制宜，积极探索不同地质、水体条件下生态环境修复适用模式，以生态修复促进生态环境保护取得显著成效。2017年，兴国县通过开挖排水沟、减缓坡度、边坡植草、条带种果等方式，对全县2000处崩岗进行治理，昔日的水土流失区一变成为景观带、增收林。2019年3月，全省首家跨行政区域集中管辖环境资源法庭——鄱阳湖环境资源法庭在永修县鄱阳湖自然保护区管理局吴城保护站揭牌成立，江西扎实推进鄱阳湖"一湖清水"保护再添新举措。

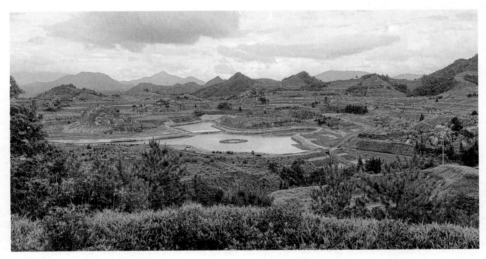

赣南生态修复后的废弃稀土矿山。

2018年4月3日，47只被野外放归鄱阳湖的麋鹿成群结队在浅水滩涂行走嬉戏。

渔船整齐入港，配合鄱阳湖春季禁渔期制度实施。

　　设置自然保护区、实施河流湖泊禁渔期制度，是保护生态环境和自然资源的有效措施，也是维护生态安全、建设美丽江西的有力手段。截至2018年年底，全省建立各类自然保护区191个，创建森林公园182个、湿地公园93个，数量均居全国前列。

绿水青山就是金山银山

　　党的十八大以来，在应对"把绿水青山转化为金山银山"的问题上，江西因势而定、乘势而上，努力做好产业发展"加减法"，着力推动新旧动

能转换，全省产业绿色化发展导向和趋势日益增强，以清洁能源、绿色制造、循环经济为代表的绿色经济发展成效日渐显著。截至2018年年底，全省风电装机容量225万千瓦，全年实现风电发电量40.36亿千瓦时，同比增长31.35%。江铃集团根据国家和江西产业政策调整，结合市场需求，瞄准新能源汽车产业实施创新升级，2016年底获得国内第七张新建纯电动乘用车生产资质，2017年9月成为国内第三家通过工信部资质全面审查、正式获得纯电动乘用车生产资质企业。新钢集团公司实施煤气综合利用高效发电项目，通过利用富余的高炉煤气及饱和蒸汽热能进行发电，将原本流失的资源变成电能再输入生产系统，实现二次能源的高效利用，2018年一期两台发电机组实

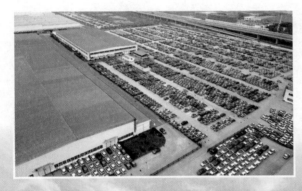

江铃集团小蓝基地一辆辆新能源汽车整装待发。

新干县七琴城风电场。

萍乡海绵城市建设的第一个示范性公园——玉湖公园。

现并网发电。2019年6月5日，华润江中获评第二届"中国生态文明奖先进集体"，成为我国制造企业大力推进生态文明建设迈上新台阶的先进典型。

　　绿色发展最终成果要为人民共享。萍乡市2015年入选全国首批海绵城市建设试点城市后，经过三年多建设，市区排水防涝能力得到有效提升，人居环境得到极大改善。

生态文明理念深入人心

　　生态文明理念入脑、入心、见行动，离不开对全社会生态文明的教育和宣传。近年来，江西始终把生态文明建设作为重要民生工程，逐步健全教育宣传机制，培育生态环保意识，倡导绿色消费、低碳生活，初步形成了生态文明理念广泛认同、生态文明建设广泛参与、生态文明成果广泛共享的良好

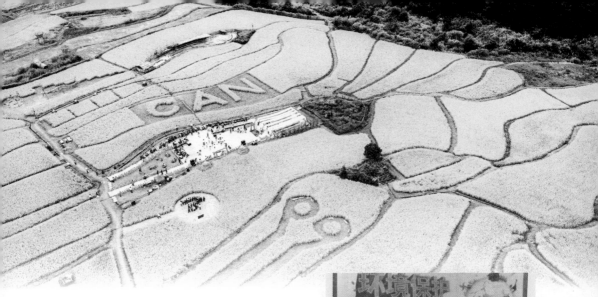

庐山市归宗灿村稻田。

局面。从国家到省级生态文明创建活动广泛开展，捷报频传：2013年起婺源县江湾镇等一批镇、村相继入选全国宜居小镇、宜居村庄；2017年，靖安县相继获得第一批国家生态文明建设示范市县和第一批全国"绿水青山就是金山银山"实践创新基地两大国家级生态文明建设荣誉称号。

教师讲解垃圾分类知识。

农村推行垃圾分类。

靖安县生态景色。

后　记

　　壮丽70年，奋斗新时代。今年是新中国成立70周年。70年来，在中国共产党的带领下，中华儿女砥砺奋进，实现了从站起来、富起来到强起来的伟大飞跃，我们的国家发生了天翻地覆的变化，这是一部感天动地的奋斗史诗。

　　人民创造历史，历史启示未来。生动记录70年间江西人民在中国共产党的坚强领导下推翻旧制建新政、艰辛探索谋新篇、改革开放拓新途、阔步迈入新时代的光辉历程，立体展示江西在经济、政治、文化、社会、生态文明等建设中所取得的巨大成就，真实展现江西人民通过70年奋斗而拥有的获得感、幸福感、安全感、自豪感，激起全省人民建设富裕美丽幸福现代化江西，描绘新时代江西改革发展新画卷的磅礴力量，是时代赋予我们的职责和使命。人民出版社组织编撰出版28卷本《影像中国70年》丛书，以图文形式反映新中国70年的巨大变化，意义重大！

　　中共江西省委高度重视《影像中国70年·江西卷》的编撰工作，并将其列入全省庆祝中华人民共和国成立70周年重点图书。省委党史研究室积极推进编撰工作，室主任俞银先主持全书策划编撰并审定书稿，室副主任卢大

有、彭勃对书稿进行了统审统改，刘津具体负责撰写大纲的拟定和书稿的统稿统校。潘瑀负责第一部分的书稿撰写和图片资料的收集整理，吴自锋、彭志中负责第二部分的书稿撰写和图片资料的收集整理，徐新玲、邓颖负责第三部分的书稿撰写和图片资料的收集整理，万强参与了相关工作。

中共江西省委宣传部、江西日报社、省文旅厅、江西出版集团、江西画报社及南昌市史志办对编撰出版工作和资料收集工作给予了大力支持；省委宣传部邹华生、江西画报社黄曦洪、江西日报社智峰、南昌市史志办涂俊彦和江西人民出版社张德意、陈世象、章雷等同志为本书提供了部分资料图片或参与相关工作；同时本书还参考吸收了众多党史编研成果，限于篇幅体例未能一一标注，在此特作说明并致谢意!

辉煌70年，红土巨变换新颜！以影像为主的形式集中反映江西70年的发展成就，是一项颇具挑战性的工作。我们在广泛征集、不断提炼的基础上，精心编撰，数易其稿。但由于水平有限，书中难免存在不当之处，敬请批评指正。

编 者

2019年9月

责任编辑：陈世象　章　雷
封面设计：王欢欢　游　珑
版式设计：胡欣欣　章　雷

图书在版编目（CIP）数据

影像中国 70 年.江西卷 / 中共江西省委党史研究室编. —南昌：
江西人民出版社，2019.9
ISBN 978-7-210-11578-6

I. ①影…　II. ①中…　III.①摄影集—中国—现代　②江西—
摄影集　IV.①J421

中国版本图书馆CIP数据核字（2019）第200178号

影像中国 70 年·江西卷
YINGXIANG ZHONGGUO 70NIAN JIANGXIJUAN

中共江西省委党史研究室　编

江西人民出版社 出版发行

（330006　江西省南昌市三经路47号附1号）

江西华奥印务有限责任公司　各地新华书店经销

2019年9月第1版　2019年9月第1次印刷

开本：710毫米 ×1000毫米1/16　印张：13.5

字数：180千字

ISBN 978-7-210-11578-6　定价：55.00元

赣版权登字-01-2019-433

《影像中国 70 年》

中央卷	人民出版社	湖北卷	湖北人民出版社
天津卷	天津人民出版社	湖南卷	湖南人民出版社
河北卷	河北人民出版社	广东卷	广东人民出版社
山西卷	山西人民出版社	广西卷	广西人民出版社
内蒙古卷	内蒙古人民出版社	海南卷	海南出版社
辽宁卷	辽宁人民出版社	重庆卷	重庆出版社
吉林卷	吉林人民出版社	四川卷	四川人民出版社
黑龙江卷	黑龙江人民出版社	贵州卷	贵州人民出版社
上海卷	上海人民出版社	云南卷	云南人民出版社
安徽卷	安徽人民出版社	西藏卷	西藏人民出版社
福建卷	福建人民出版社	陕西卷	陕西人民出版社
江西卷	江西人民出版社	青海卷	青海人民出版社
山东卷	山东人民出版社	宁夏卷	宁夏人民出版社
河南卷	河南人民出版社	新疆卷	新疆人民出版社